達賴喇嘛六世情詩

最恐念情撓
梵行入山又
怕負傾城
若問那得雙
全清不負卿　佛子雲心
不負卿

時在二〇〇八年七月十五日
後菴微陵堂士

琴曲書畫崑曲新美學

色膽包天

The Story of Jade Hairpin

玉簪記

總策畫

白先勇

買受人：　　　　　　　名

地址：　　　縣市　　　鄉鎮市區　　　路街　　　段　　　巷　　　弄　　　號　　　樓

品名	數量	單價	金額	備註

營業人蓋用統一發票專用章

總計新臺幣
(中文大寫)　仟　百　拾　萬　仟　佰　拾　元

總計	稅別	應稅	零稅率	免稅

營業稅、零稅率、免稅之銷售額應分別開立統一發票，並應於各欄打「∨」。

第二聯　收執聯

統一發票領獎注意事項

一、統一發票之給獎，依統一發票給獎辦法之規定辦理。

二、各期統一發票開獎日期及領獎期間：

期別	開獎日期	領獎期間
1～2月	3月25日	4月6日至7月5日
3～4月	5月25日	6月6日至9月5日
5～6月	7月25日	8月6日至11月5日
7～8月	9月25日	10月6日至1月5日
9～10月	11月25日	12月6日至3月5日
11～12月		2月6日至5月5日

三、受獎人應憑中獎之統一發票及中獎人國民身分證及中獎統一發票，請向各縣、市經管稅捐稽徵機關或代售國庫業務銀行之各地分支機構兌領現獎。逾期則不得領獎。

（一）請填寫中獎人國民身分證統一編號、戶籍地址及電話，並為中獎人簽名或蓋章。

（二）如有兌獎等相關問題，請洽本局免費服務專線電話：

(02)23961651

四、兌領若有疑義……

領 獎 收 據

	領	收	據	
全 額	貼 用	印 花		元整
中 獎 人	新臺幣			
國民身分證統一編號			簽名或蓋章	
戶 籍 地 址				
電 話				

檢舉不法逃漏稅，請寫實姓名、地址，寄台北市中華路一段二號。國稅局全國免費服務專線：0800-000-321

查詢中獎號碼網址：http://www.dot.gov.tw

The Story of Jade Hairpin

新版玉簪記

井水與汪洋

──企業界與文化界的匯流

陳怡蓁

天下文化與趨勢科技原是各擅所長，不同領域的兩個企業體，現在因緣際會，要攜手同心搭建一座文化趨勢的橋梁。

我曾在天下雜誌、遠見與天下文化任職三年，先後擔任編輯與高希均教授的特助，雖然為時短暫，其正派經營的企業文化，卻對我影響至深。之後我遠走他鄉，與夫婿張明正共創趨勢科技，走遍天涯海角，在防毒軟體的領域中篳路藍縷，自此投身高科技業，無悔無怨，不曾再為其他企業服務過。

張明正是電腦科系的專業出身，在資訊軟體界闖天下理所當然，我從小立志學文，好不容易也從中文系畢業了，卻一頭栽進競爭最激烈的高科技業，其實膽戰心虛，只能依憑學文與當編輯的薄弱基礎以補明正之不足，在國際行銷方面勉力而為。出人意料的是，趨勢科技從二○○三年連續三年被國際知名的行銷研究權威Interbrand公司公開評定為「臺灣十大國際品牌」的榜首，二○○五年跨入全球百大

品牌的門檻，品牌價值超過十億美元，這是無心插柳柳成蔭了。

因為明正全力開拓國際業務，與我們一起創業的妹妹怡樺則在產品研發方面才華橫溢，擔任科技長不亦樂乎，於是創業初期我成了「不管部」部長，凡沒人管的其他事都落在我肩上，人力資源便是其中的一項。我非商管出身，不知究理便管理起涵蓋五湖四海各路英雄的人事來，複雜的國情文化讓我時時說之不成理，唯有動之以真情，逐漸摸索出在這個企業中人心最基本的共同渴求，加上明正、怡樺與我的個人風格形成了「改變、創造、溝通」的獨特企業文化，以此治理如今超過四十多個國籍的員工，多年來竟也能行之無礙。二○○二年，哈佛商學院以趨勢科技為個案研究，對我們超越國界的管理文化充滿研究興趣，同年美國《商業週刊》一篇〈超國界管理〉的專文報導中，也以趨勢科技為主要成功案例來探討超國界企業文化的新趨勢。這倒是有心栽花花亦開了！

文化開花，品牌成蔭，這兩者之間必然有某種聯繫存在，然而我卻常在內心質疑，企業文化是否只為企業目的而服務，或者也可算人類文明中的一章，能夠發揮對社會的教化功用？它是企業在自家後院掘的井，只能汲取以求自給自足，還是可能與外面的江湖大海連貫成汪洋浩瀚？

因為人在江湖，又是變幻莫測的高科技江湖，我只能奮力向前泅泳，無暇多想心中疑惑。直到今年初，明正正式禪讓，怡樺升任執行長，趨勢科技包含六個國籍的十四人高階管理團隊各就各位，我也接著部署交棒，從人資長的權責中解脫，轉任業界首創的文化長一職。

頓然肩頭一輕，眼睛一亮，啊！山不轉路轉，我又回到文化圈了。「行到水窮處，坐看雲起時」，我心中忽有所悟。人類文明從漁獵、畜牧、農業走向工業，如今是經濟掛帥的時代，企業活動當然是整個人類文明中重要的一環，如企業之中有誠信，有文化，有一股向善的動力，自然牽動社會各個階層，企業文化不應只是自家後院的孤井而已。如果文化界不吝於傾注，而企業界不吝於回饋，則泉井江河共同匯成大海汪洋，豈不能創造文化新趨勢？

我不禁笑了，原來過去種種「劫難」都只為成就今日的文化回饋。我因學文而能挹注企業成長，因企業資源而能反哺文化；如果能夠引精英的文化清泉以灌溉企業的創意園地，豈非善善循環而能生生不息嗎？

於是，我回到唯一曾經服務過的出版公司，向高希均教授、王力行發行人謀求一個無償的總編輯職位，但願結合兩家企業的經濟文化力量，搭一座堅實的橋梁，

懇求兩岸文化大師如白先勇、余秋雨、蔣勳等老師傾囊相授，讓企業人、學生以至天下人都得以汲取他們豐富的文化內涵，灌溉每個人的心田，也把江河大海引入企業文化的泉井之中，讓創意源源不絕，湧流入海，汪洋因此也能澄藍透澈！

這便是「文化趨勢」書系的出版緣起，但願企業界與文化界互通有無，共同鼓勵創造型的文化新趨勢。

二〇〇五年十月二十六日，寫於波士頓雨中

色膽包天《玉簪記》──琴曲畫畫崑曲新美學

琴曲書畫
──新版《玉簪記》的製作方向

新版《玉簪記》以琴曲書畫中國文人雅士的文化傳統為基調。

崑曲、書法、水墨畫融於一體，變成一組和諧的線條文化符號，這便是我們在

《玉簪記》裡企圖達成的崑曲新美學的重要內涵。

二○○四年我們製作《牡丹亭》時定性為「青春版」，其涵意除了刻意培養青

年演員傳承曲藝並開發校園年輕觀眾之外，我們的重要宗旨，更希望在舞臺上，給

崑曲表演注入新鮮活力，使這項古老的劇種能夠重新綻發青春生命。青春版《牡丹

亭》迄今在兩岸四地、歐美各國巡演一百六十三場，觀眾人次達二十多萬，受到各

層不同文化背景，尤其是年輕觀眾熱烈歡迎，普遍肯定。可以說在二十一世紀初，

由於青春版《牡丹亭》的出現，給長期衰微的崑曲藝術注射了一針強力的興奮劑，

使其回春發芽，老樹開花，崑曲的老靈魂，得以在舞臺上再次以青春姣好的形貌，

總製作人

白先勇

翩翩起舞，傾倒眾生。青春版《牡丹亭》在華人地區，甚至歐美國家廣受歡迎，有諸多原因，我想最重要的是青春版《牡丹亭》在製作方向上，把傳統與現代的因素成功的磨合成有機整體，符合二十一世紀觀眾的審美要求。青春版《牡丹亭》是一齣既傳統又現代的崑曲表演。

基於製作青春版《牡丹亭》的經驗，四年後，我們製作了新版《玉簪記》，希望在崑曲舞臺美學上做更進一步的探索。每個時代的表演藝術，必然會反映當時的美學趣味，二十一世紀的崑曲表演，當然也應當與明清時期，甚至上個世紀有所區別。明朝高濂所著的《玉簪記》傳奇，是崑曲的經典劇目之一，其中著名幾折如〈琴挑〉、〈秋江〉，在舞臺上常演不輟，並化為其他劇種：京戲、越劇、川劇皆有。如此廣為觀眾熟悉的一齣「老戲」，如何翻新，給予新的詮釋、新的美學風貌，這便是我們創作組的最大挑戰。

我們選中《玉簪記》有幾點理由。崑曲屬於「雅部」，是中國文士風雅傳統的一部分。《玉簪記》中的〈琴挑〉書生潘必正與道姑陳妙常以琴傳情，〈偷詩〉中以詩傳意，都是這種「雅文化」的呈現。於是我們決定新版《玉簪記》整體走高雅風格，恢復崑曲「雅部」的原貌，而以琴曲書畫中國文人雅士的文化傳統為基調。這次我

們的舞臺美術設計以線條為主，以董陽孜的書法為經絡，間以奚淞的觀音畫像佛手蓮花，創造出一個純淨流暢的水墨世界，佛手蓮花也就成為對劇中人慈悲祝福的象徵。崑曲的音樂唱腔、舞蹈身段猶如有書法、流動水墨，於是崑曲、書法、水墨畫融於一體，變成一組和諧的線條文化符號，這便是我們在《玉簪記》裡企圖達成的崑曲新美學的重要內涵。

青春版《牡丹亭》的製作，以王童的服裝設計得分最高，受到最多的讚美，中外觀眾為之驚豔，他的淡雅風格對中國戲曲服裝已產生革命性的影響。這次《玉簪記》的服裝因配合劇情背景、人物身分以及整體舞美的需求，色調更趨淡雅，比青春版《牡丹亭》的設計更富創意。

崑曲的傳奇文本以愛情為主題的占多數，所謂「十部傳奇九相思」，高濂的《玉簪記》是一段道姑與書生熾熱的愛情故事，呈現了晚明戲曲在情色議題上的大膽作風，張淑香教授為《玉簪記》的「色膽包天」有了生動的論述。在諸多《玉簪記》的演出版本中，我認為以岳美緹、華文漪的演出版本最為傑出，兩位崑曲大師的配搭舉手投足絲絲入扣，已達爐火純青。岳華版的《玉簪記》值得傳諸後世，兩位大師不惜傾囊相授，傳給青年演員俞玖林、沈豐英，是崑曲傳承事業的又一壯舉。新版

《玉簪記》在岳華版的頭尾上加了功。《投庵》一折我們以皈依儀式開場，營造出庵觀佛道的氣氛，尾折〈秋江〉幾乎是重排了。這次導演由翁國生執掌，翁國生是戲曲的新銳導演，曾參加青春版《牡丹亭》，執導〈冥判〉、〈魂遊〉等數折，獲得好評。翁國生擅長舞臺調度、隊形變化，排演〈秋江〉一折，頗富創意，把秋浪澎湃的外景與人物內心熱情翻騰的意境融成一場動感十足的好戲。新版《玉簪記》於此達到高潮。

白先勇的崑曲新美學

從《牡丹亭》到《玉簪記》

崑曲的美學是「抽象、寫意、抒情、詩化」。

《牡丹亭》是神話故事，整齣戲是個夢境，拿捏好虛實之間的比例是最高美學原則。

《玉簪記》是為了愛情勇敢挑戰世俗禮教的女性解放戲劇，

設計理念強調線條、簡美，挑戰更大的視覺美學。

白先勇／總製作人

作家。《現代文學》創辦人之一，自任「崑曲義工」。二〇〇四年製作青春版《牡丹亭》，將傳統與現代成功磨合成崑曲美學新方向。

廖凱倫 攝影

二〇〇四年，由文學家白先勇製作，集結兩岸文化精英，共同打造的崑曲大戲——青春版《牡丹亭》於臺北國家劇院首演後，迄今五年，先後於大陸、美西，莎翁故鄉倫敦、希臘悲劇發源地雅典等地演出，讓東西方民眾見識到集結舞美、音樂、詩詞於一身的崑曲之美。

二〇〇九年，白先勇帶領原班人馬製作新版《玉簪記》，以書法家董陽孜的字、畫家奚淞的白描佛像、王童設計的服飾、王孟超的舞臺設計，將中國傳統文人的雅致演繹得淋漓盡致，勢必再創另一波的崑曲熱潮及文化效應。

趨勢科技文化長，長年支持白先勇製作崑曲的陳怡蓁，專訪白先勇，發掘他從《牡丹亭》到《玉簪記》的崑曲新美學。

陳怡蓁／製作人

趨勢科技文化長。從青春版《牡丹亭》開始，投入崑曲義工行列，成為灌溉滋養崑曲的護花使者。

廖凱倫 攝影

〈以下陳怡蓁簡稱「蓁」，白先勇簡稱「白」〉

蓁——在兩岸四地要收服年輕學子的心，在西方世界要震撼專家學者的心，我想青春版《牡丹亭》是做到了，樹立了一個崑曲的美學新典範，因此給了您信心，繼續製作新版《玉簪記》。許多人很好奇，《牡丹亭》是三天九小時的崑曲經典大戲，演了五年，大家都很期待您推出新的製作，有人猜會是《長生殿》或《西廂記》，沒想到卻是《玉簪記》，感覺上比較是輕鬆的小品，為什麼這樣選擇？

以「琴曲詩畫」談情說愛

白——《玉簪記》是明代劇作家高濂的作品，不但是崑曲的經典，京劇、越劇、川劇、紹興戲也都有《玉簪記》。故事內容描述落難千金陳妙常為了逃難皈依佛門，與書生潘必正在道觀相遇相知的愛情故事。道姑與書生一見傾心，為了愛情勇敢挑戰世俗禮教，整齣戲充滿戲劇張力，是有名的女性解放戲劇。

小兒女談情說愛的攻防用上了琴曲詩畫，〈琴挑〉與〈偷詩〉二折把抒情詩以琴傳心，以詩傳意。〈秋江〉一折更是色膽包天，小道姑不顧禮教約束，為愛情奮力追舟

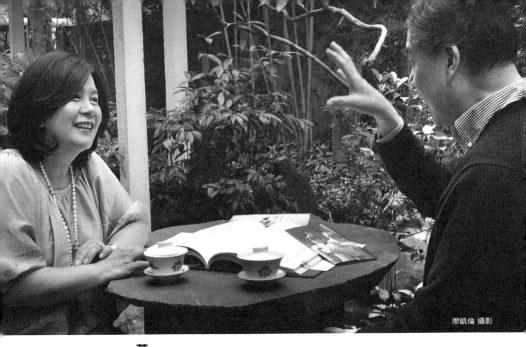

追到江心，兩人在江上的顛簸，內心的激動，波濤洶湧，完全藉由舞蹈動作表現出來，把崑曲的抽象寫意之美發揮到極致。

當年華文漪與岳美緹為這齣戲編了很多舞蹈動作，配合得天衣無縫，真是絲絲入扣，精準的表演已成經典。把這兩位崑曲藝術家的絕活傳承下來是非常要緊的，也因此我選擇了《玉簪記》。

另外，《長生殿》與《西廂記》，還有《爛柯山》的製作也都在籌畫當中，演員們也已經把梁谷音的紅娘、張繼青與姚繼崑編演的的《爛柯山》，還有蔡正仁的唐明皇給學下來了，只要在編劇，服裝以及舞臺設計再做加強就可以了。

蕫──您製作崑曲總是動用許多當代的藝術家共襄盛舉，比如董陽孜、奚淞、王童、王孟超等等，結合他們的特長一起加持，但是這些藝術家也都是很有個人風格的，美學理念也許不見得一致，您身為製作人如何去統籌？有沒有一個美學的主軸或原則讓他們參考？

《牡丹亭》是以虛實為指標

白——崑曲的美學是「抽象、寫意、抒情、詩化」。我們的製作觀念是遵守大原則，但是也有發揮創作的空間。在古典之中加入新的元素，讓它符合現代的舞臺觀念。

製作青春版《牡丹亭》時，一開頭我就畫了一個圖給舞臺設計的王孟超，標示每一折戲的虛實比例，像溫度計的量表。

比方開頭的〈訓女〉與〈閨塾〉是寫實的，虛的指數可能是零，這樣一來舞臺上就會有桌椅、家訓這些實景，燈光明亮，服裝也以表現人物個性為主，春香穿的就是紅色的，鮮明活潑；但是〈驚夢〉一折是夢中發生的，當然完全是虛幻的，虛的指數為十，於是從燈光、背投、服裝到舞蹈，整體都是以寫意為主。為了營造夢幻，我們以白色為底，女主角穿的是白衣繡上紫花蝴蝶，男主角是白衣繡上梅花，飄逸瀟灑得不得了，因為他是夢中人。十三位花神穿的也都是白色披風繡上不同的花朵，所有質材都是最輕盈的，更加上飄帶，這樣才能表現夢境中的虛幻。又因為舞蹈動作很多，因此舞臺上不放任何實物，只有斜坡與簡單的階梯，方便施展動作。燈光當然也要盡量柔和。

再比如〈如杭〉一折是表現杜麗娘與柳夢梅結爲夫妻之後的恩愛情深，表現的手法是半虛半實，因此舞臺上有桌椅、有酒瓶和酒杯，男女主角分別穿著淺藍色、嫩橘色，上頭繡有盛開的菊花的鴛鴦裝，表現新婚燕爾的幸福，手上各自拿一把摺扇，扇子的舞動卻是很抽象的，兩摺扇合起來是一幅團圓，代表他們的情投意合，這動作表現又是虛的。這都是一系列的符號彰顯。

我製作《牡丹亭》與《玉簪記》就有不一樣的想法。《牡丹亭》是神話故事，整齣戲是個夢境，如何拿捏好虛實之間的比例是成功的關鍵，也成爲每一折戲的最高美學原則。

蔡──這種依據劇情的虛實指標來設計的美學原則是您首創的「白派崑曲新美學」嗎？我聽說現在很多崑曲的演出也都依樣畫葫蘆，找來蘇州繡娘把戲服繡得美美的，也找文學家來坐臺捧場，都是受了您製作崑曲的影響。

白──這樣說太誇大了一點。我是依照崑曲原來的「抽象、寫意、抒情、詩化」原則，發展出製作的觀念。傳統的戲曲演出缺少製作的觀念，每一齣戲布景都差不多，每

一個人物的服裝也都有嚴格規定，不太能改動，沒有因劇情不同而量身定做，也就沒有一種嶄新呈現的感覺。但是西方人就很重視整體的製作，掛一幅字畫也會研究爲什麼、有何意涵嗎？

我想表演藝術的呈現一定要與時並進。每一種表演藝術不同的時代有不同的呈現方式，像明清時代的劇曲，若是有家班，是在廳堂裡頭表演的，光線是依靠蠟燭，是很近距離的演出，也沒有字幕，看戲的人都是行家，屬於小規模演出。到了民國，表演場地移到了戲院，慢慢地，再變成西方歌劇院式的舞臺。

隨著客觀條件的改變，表演方式也隨之調整、改變，主要是觀眾不同了，從小眾的行家變成注重視覺感受的大眾，舞臺表現也不得不改。如果變得好、變得更美就成功了，成了新傳統；一成不變的就淪爲舊傳統，無法得到現代觀眾的認同，慢慢消失了。

我舉一個例子，早期京劇的妝很濃、厚重，並不好看，出身戲劇世家的梅蘭芳大膽創新，詮釋新的旦角形象，整個改進了旦角的裝扮，從此大家跟著他走，就變成了新傳統。除了妝扮，底子深厚的他，更與一群知識分子共同研究劇本如何修改，舞臺呈現方式等，開創「梅派」，奠定一套京劇新美學。

他們是在根基深厚之下創新的！當時的「梅黨」歐陽予倩、馮國光、齊如山等人也都對中國戲曲有深入的研究，然後一起商量，一起實驗，邊演邊改，才創造了一套京劇新美學，並不是胡亂加入新元素的。

蔡──現在您也和一群國學或藝術根底深厚的人一起研究創新，比如董陽孜的字，奚淞的畫，王童的服裝設計等等，在青春版《牡丹亭》已充分運用，新版《玉簪記》如何再度改進或者創新？

《玉簪記》創造抽象寫意之美的極致

白──新版《玉簪記》的設計理念強調線條、簡美。書法和佛像具備這樣的特質，它的線條與水袖動作一脈相承，整體搭配呈現淡雅脫俗的感覺，線條所產生的張力可謂鋪天蓋地。

在《牡丹亭》裡，字畫比較屬於裝飾性質，是掛在布景中的一部分，但是《玉簪記》更進一步把字畫完全融入表演之中，不再只是布景，而是隨劇情表達人物的內心情緒的。

比如〈秋江〉這一折，我們製作團隊花了很多時間，絞盡腦汁討論如何呈現身處江心的感覺，若完全以實質的水的影像來營造，境界就低了。我靈機一動，想到用書法來呈現，背幕就是劇目〈秋江〉二字，這對董陽孜是一大挑戰，她問我：「這『江』還可以寫，『秋』要怎麼寫出波濤洶湧的感覺呢？」她可頭疼了，寫了五十幾幅，把秋江二字從寫實（可辨識字）到抽象（看不出字形）全寫上了，我們的美術總監王童選了三幅揮灑大氣的抽象字，呈現江水愈來愈浩大，男女主角的心也更熱情澎湃的意境。

〈琴挑〉一折則用「荷」字襯托小兒女情竇初開，還加了粉色的神來一點，非常美。

另外〈探病〉這一折，道姑陳妙常跟著觀主探視相思成疾的書生，只見道觀中高掛《心經》的「色不異空空不異色」「色即是空空即是色」兩幅字，底下的一雙小兒女卻趁老道姑打瞌睡之際，眉來眼去，充滿反諷的喜劇效果。

這些設計都是大膽創新，我們也沒有十足把握，舞臺上的整體美感，不到正式演出是沒個底兒的。直到在蘇州劇院首演，到了〈秋江〉這一折，燈光一亮，背景一出，演員在沒有任何實物的舞臺上起舞，抽象寫意之美發揮得淋漓盡致，製作團才放心了。

蓁──那麼奚淞的白描觀音呢？他的線條細緻繁複，又是單純的墨色，用在舞臺上是否有點冒險？

白──的確是冒險的，沒有人這樣把佛像用水墨表現在現代舞臺上的。

奚淞的畫，在《牡丹亭》裡只用了一幅杜麗娘自畫像，是掛著的。但在《玉簪記》裡更進一步用在背景的投射上。原來的線條的確有些淡，奚淞特別重新描摹設計，除了觀音像表現道觀的莊嚴肅穆，還有好幾幅佛手蓮花，從花苞到盛開，在花開的每一個階段悉心呵護，表現的是佛的慈悲。用在〈問病〉與〈偷詩〉二折，除了美之外，其實含有很深的佛法，充滿了慈悲眾生的氛圍，萬物生發始於情，佛都同樣護持，佛手捧花圖意味祝福人間有情，劇末的兩個佛手解脫印，象徵在每一階段，佛都同樣護持，沒有分別心，即使是佛門中的道姑愛上落第書生。這樣一來整個戲的哲學意味與境界都提高了，不再只是道姑偷情而已，卻彰顯了純情的可貴。

蓁──除了運用中國的水墨線條來創作舞臺效果之外，在服裝上也有許多大膽突破的地方，《牡丹亭》的服裝豔驚四座，最令人津津樂道，《玉簪記》是否延續一樣的設計理念？還能再創新高峰嗎？

白——我對服裝的要求是利於表演，要輕盈、飄逸，不妨害水袖的施展。我們的設計總監王童在青春版《牡丹亭》的服裝製作可謂革命性的創新，他將中國服飾的色調、質感與造型發揮到極致。當初我們是摸索著做的，也有人認爲色彩太淡了，但是放在整體的舞臺上，卻是濃淡相宜，恰如其分地助長了人物的美感與水袖的舞動。可以說是大成功，大轟動。演出後也獲得肯定，帶起一股新風潮。

《玉簪記》因爲故事發生在道觀裡，不是官宦之家，因此服裝要清素。王童不喜歡重複過去的設計，這次也是卯足了勁兒創新，他把蘇繡放在服裝的一角，採垂直式的呈現，穿上更顯得修長俊雅，戲服美到男主角俞玖林下戲了還捨不得換下。

青春版《牡丹亭》的造型裝扮粉嫩淡雅，新版《玉簪記》更簡美、低調，挑戰更大的視覺美學。王童與曾詠霓夫婦再度超越自我，呈現更文人的雅致。

這些都是比牡丹亭更進一步的運用與創新。有了上次的合作經驗，現在默契更好，也更大膽了！

「色」膽包天創新《玉簪記》

蔡——青春版《牡丹亭》與新版《玉簪記》都是描述明清女性勇敢追求愛情。我們知道，

中國自古以來的感情皆受禮教束縛，依靠媒妁之言，千百年來壓抑對愛情的渴望，這兩齣戲均是反映現實，它們的愛情觀有什麼不一樣嗎？

白──關於女性解放的戲劇，元末的《西廂記》是革命性的一齣戲，是一個相當重要的指標，描述書生張珙與相府千金崔鶯鶯的愛情故事。《西廂記》後，才有湯顯祖的《牡丹亭》、高濂的《玉簪記》。《牡丹亭》是心理解放，女主角做了個夢，從夢裡解放，《玉簪記》更大膽，道姑為了愛情，奮不顧身追舟至江心，還跳到書生的舟上，兩個人生離死別在江浪裡頭，意境就不一樣了，充分表現了情海波濤，在江心還唱了一段〔小桃紅〕，歌曲好聽，纏綿動人，情感流露特別感人。

道姑衝破禁忌、勇敢求愛，但她追到江心並不是要跟著書生一起私奔，而是要一個海誓山盟，一個信物，一個保證，兩人互贈玉簪與扇墜，等待來日團圓，將愛情的層次更提高了，有「生死不渝」的美感。

蔡──我想這樣的愛情即使在現代也是很大膽的。而您製作這樣一齣戲，同樣也是破除禁忌，顛覆傳統，大膽用色，把中國的水墨字畫都入戲，我想您的製作也是「色」膽包天哦！比較保守的人對您的製作有時有不同的意見，甚至批評，您如何看待？

白——大膽創新，過去也遭受不少質疑。但是一百六十多場演下來，年輕的觀眾肯走進傳統戲曲的殿堂了，甚至愛上崑曲了，西方的觀眾也衷心讚賞，多少證明我們走的路線是多數人所接受的。但是肯定還有人質疑或不習慣，這是難免的，不可能百分之百的人都認同。做一件大膽的事，不能期望完全沒有反對的聲音。

你說我們的製作「色」膽包天倒也不為過，不過我製作崑曲並非無中生有。

我的小說原著有過多種形式的改編，我也因此參與過電影、舞臺劇、電視劇的製作，同時我是外文系出身，多少受西方現代製作觀念的影響。我並非崑曲界出身，製作崑曲雖然有一個主軸的大觀念，但我也很注重行家的建議，像張繼青、汪世瑜、岳美緹、華文漪等等，都是畢生浸淫在崑曲中的藝術家，還有張淑香、華瑋等研究中國戲曲藝術的學者，王童、王孟超等對舞臺美學有獨到見解的專家，我綜合他們的意見，調和鼎鼐，經過多次實驗改進，然後成形。這是團隊合作的創新，不是我一人的主觀、妄自大膽。

當然我身為製作人必須擔負最後的成敗責任，我對美的追求是不可妥協的。

（陳怡蓁專訪）

第一部

新版玉簪記

The Story of Jade Hairpin

01

【連環劇照・新編劇本】

圖／許培鴻　文／張淑香

第一場

庵 投

眾尼：風揚幡影，寂寂香初定。
三寶皈依醒，遠祈海宴河清。

在南宋金陵地方有一座女貞觀，原本是唐代建造的道觀。時移事異，如今奉佛為主，變成一座尼姑庵。裡面住著觀主與一群尼姑。

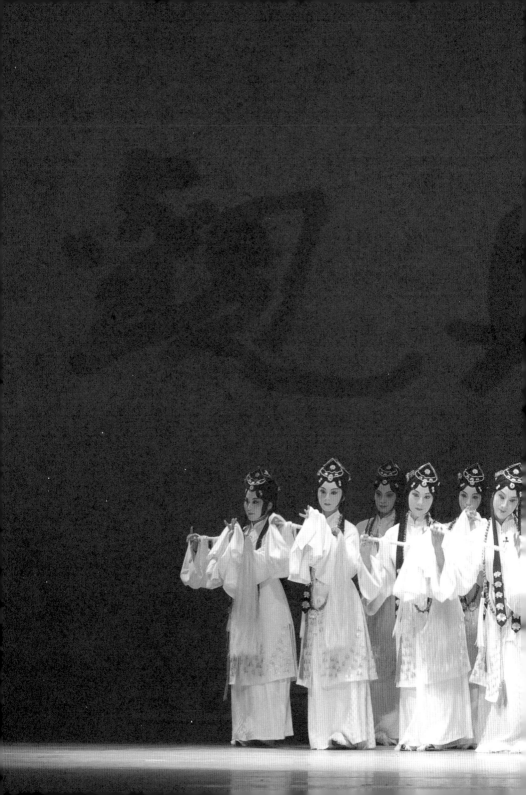

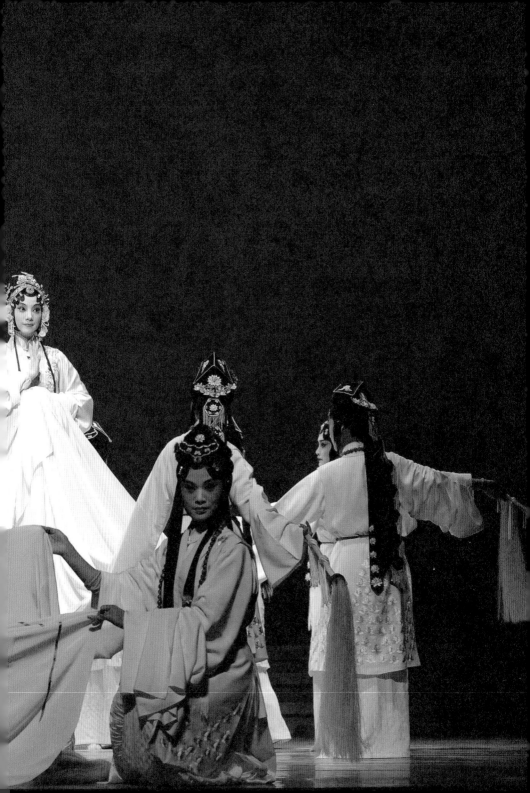

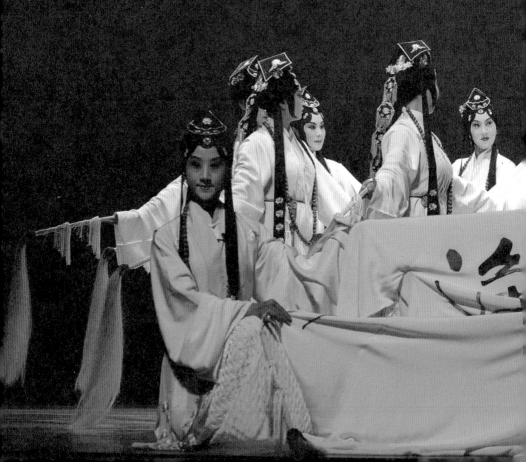

陳：皈依佛。

願洗著清淨心，九品蓮臺度化身。

慈航共法雲，親見祇園佛世尊。

金兵南侵，有個沒落的官家小姐，在逃難中與母親失散，被搭救引到女貞觀出家，法名陳妙常。圖中正在舉行她皈依佛門的儀式，一旦披上繡著浮字的法衣，即意味從此受著五戒三皈。這一幕凸顯的是儀式的奇觀效果。

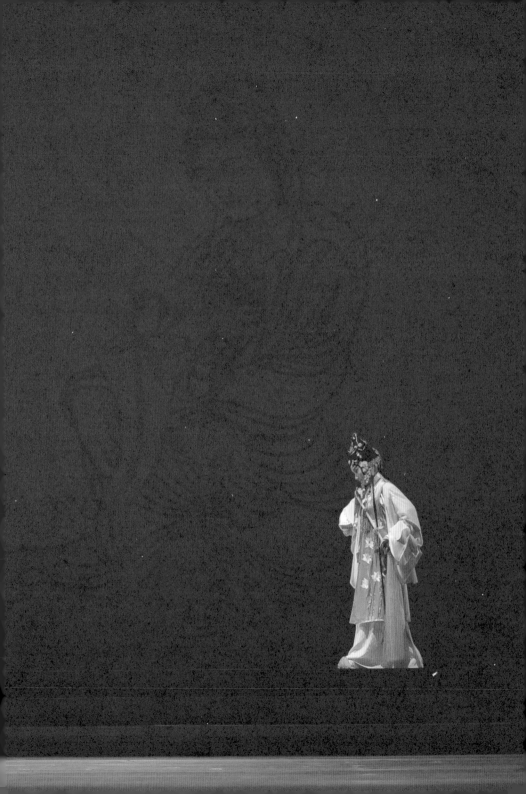

投庵

音樂聲中，潘必正一進女貞觀，就撞見了陳妙常。

有一個書生潘必正，上京考試落榜，沒有面目回家。想起姑母是金陵女貞觀的觀主，就前來投庵寄住。他一見到陳妙常，兩個人便相看不厭。這下子真個如張生所說的：撞着了五百年前的風流孽冤。

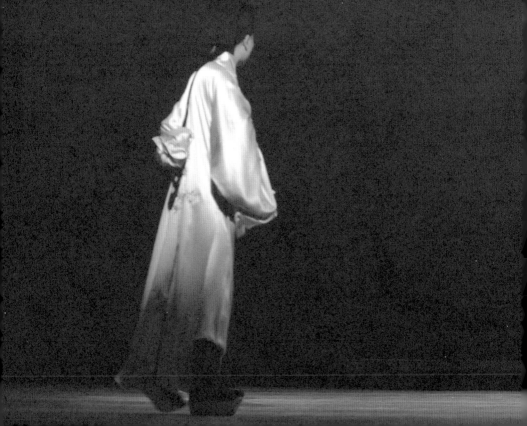

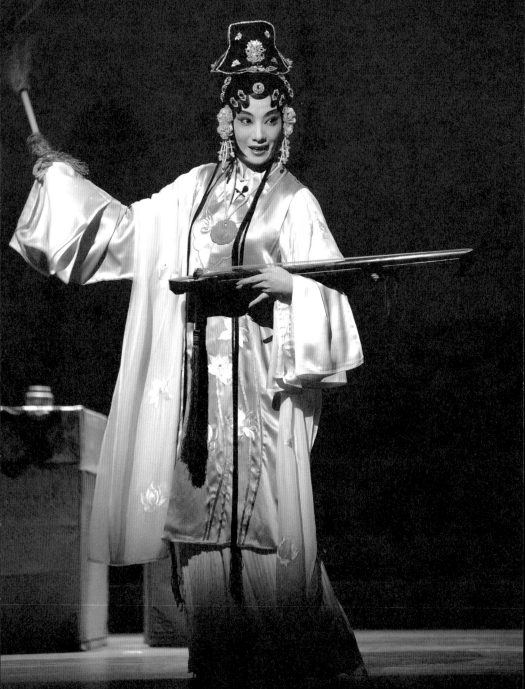

陳：

抱琴彈向月明中，香嬝金猊動。

人在蓬萊第幾宮。

月明如水，閒庭寂寂。陳妙常正抱琴準備在月

下彈奏一曲，稍奇幽情。

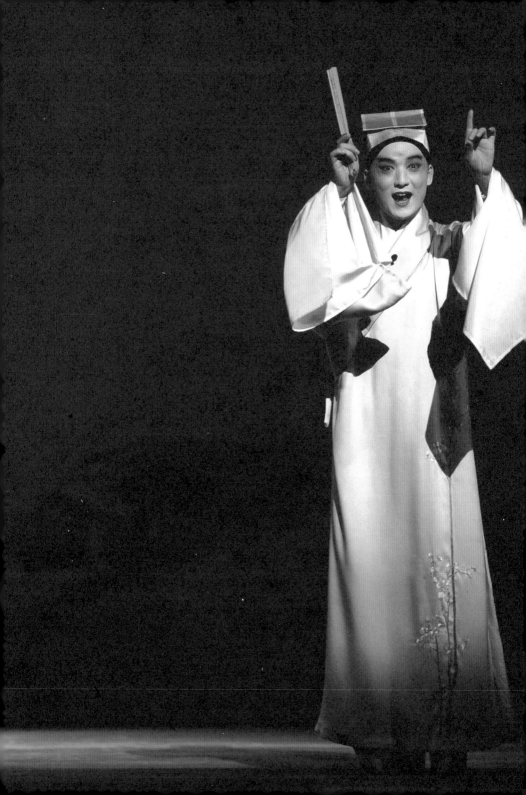

潘：

妙！聽淒淒楚楚那聲中，誰家夜月琴三弄。

琴聲引來了知音潘必正。當他知道彈琴的人是陳妙常，喜出望外，就立刻把握這大好時機，兩人切磋起琴藝來。才子佳人，月下琴曲和鳴，無限詩情畫意。

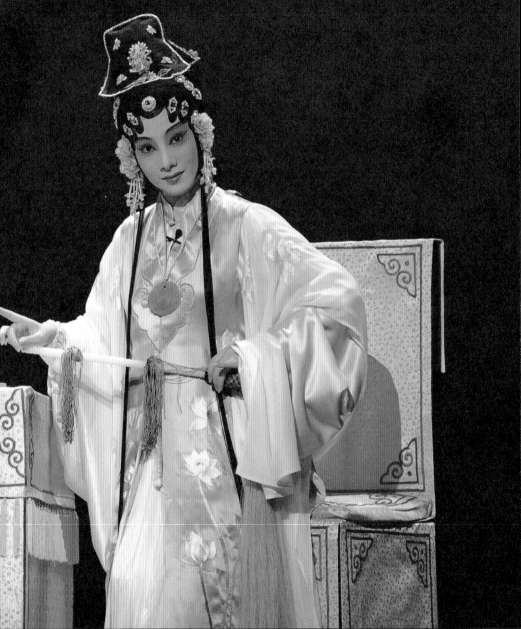

潘：

雉朝雊兮清霜，慘孤飛兮無雙。
念寡陰兮少陽，怨鰥居兮傍徨。傍
徨。

潘必正彈了一個怨歎無妻之曲，陳妙常則操廣寒孤冷之調，一切盡在不言中。兩人真有默契，顯然是透過琴曲輸情輸意。但當潘必正進一步出言挑逗試探，陳妙常又故意生氣假正經起來。唔！這兩人玩起捉迷藏來了。

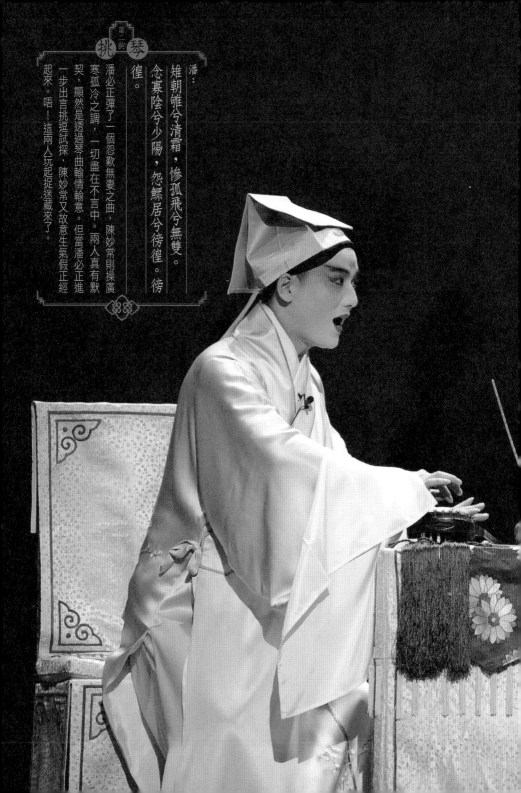

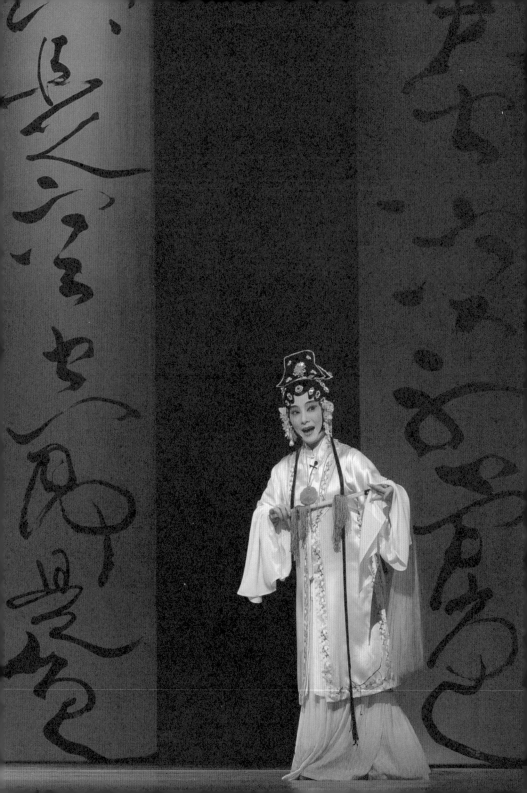

第三齣 病間

陳：

襟懷、你把那段心兒且放開。

書齋、好聽春雷天上來。

潘必正無法突破陳妙常的心防，苦惱成病。陳妙常隨觀主前來問病，潘必正乘機誇張哭訴裝可憐，果然博得妙常軟語相慰。兩人隔空眉來眼去，觀主在中間做了傳熱板還渾然不覺。只有書僮進安看得懂眼前這場好戲，跟著起哄逗趣。背景草書《心經》色與空的禪理，相對產生了一種拈花微笑般的曖昧妙意。

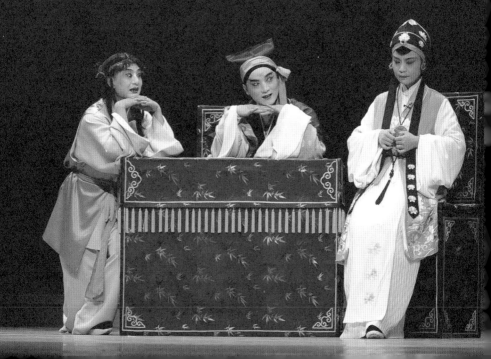

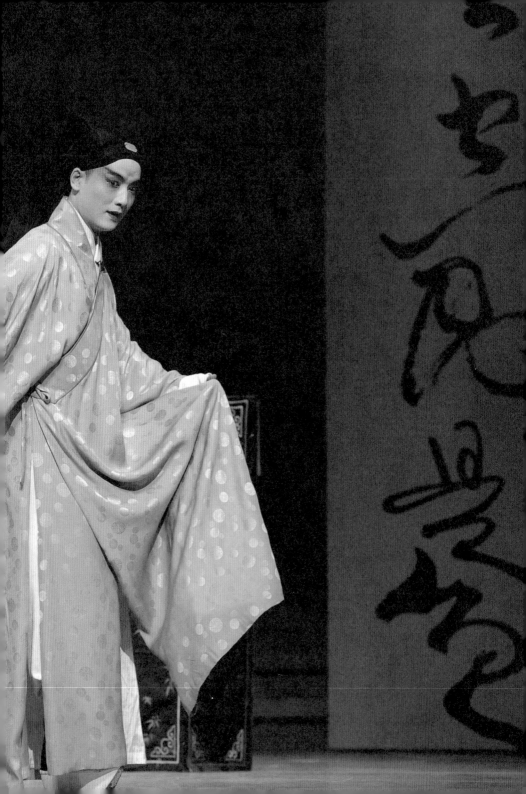

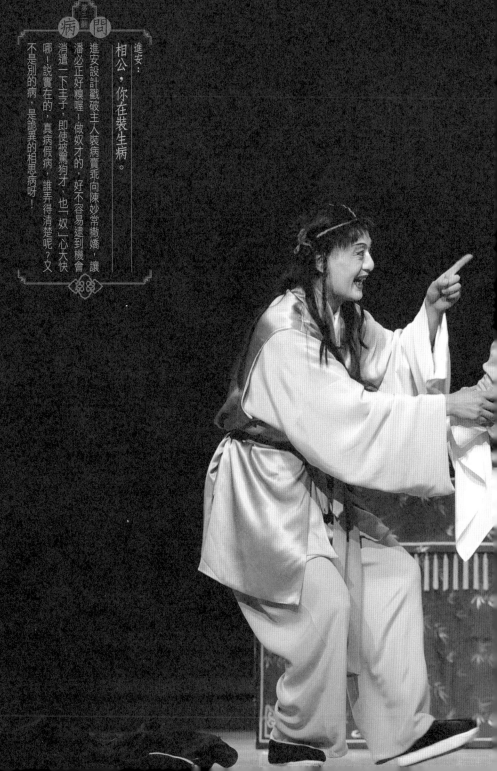

進安：

相公，你在裝生病。

進安設計戳破主人裝病賣乖向陳妙常撒嬌，讓潘必正好糗喔！做奴才的，好不容易逮到機會消遣一下主子，即使被罵狗才，也「奴」心大快哪！說實在的，真病假病，誰弄得清楚呢？又不是別的病，是詭異的相思病呀！

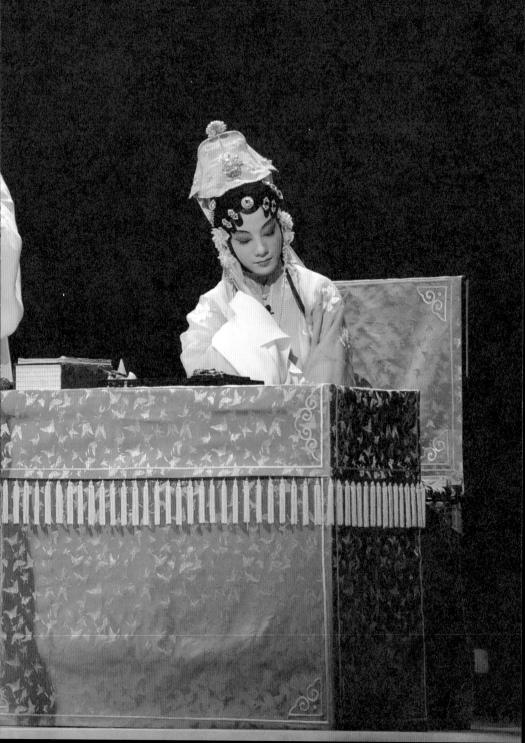

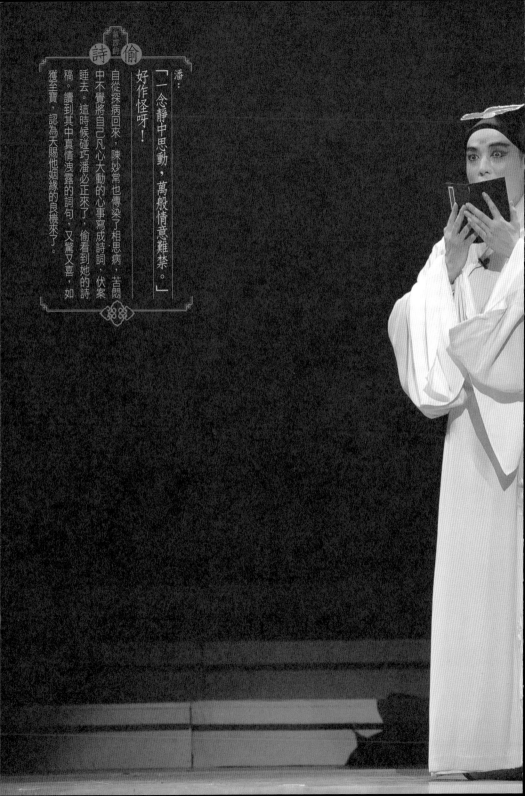

潘：

「一念靜中思動，萬般情意難禁。」
好作怪呀！

自從探病回來，陳妙常也傳染了相思病，苦悶中不覺將自己凡心大動的心事寫成詩詞，伏案睡去。這時候潘必正來了，偷看到她的詩稿。讀到其中真情洩露的詞句，又驚又喜，如獲至寶，認為天賜他姻緣的良機來了。

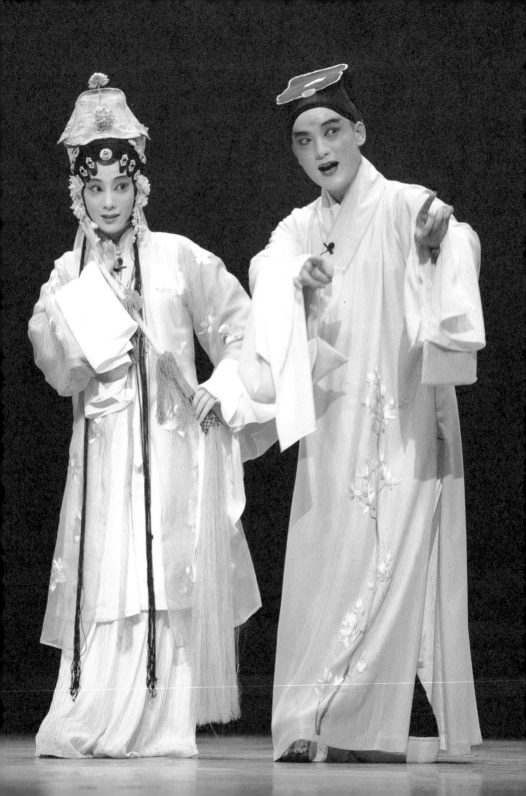

潘：

誰承望今宵牛女，銀河咫尺間，好
一似穿針會，兩下裡青春穠桃豔李。

潘必正詩稿在手，穩操勝券，就將陳妙常喚
醒，立意耍一耍她，逼她來個愛的招供。陳妙
常不知就裡，依舊板起臉來訓他。潘必正有恃
無恐，一味地逗弄著她。

第四齣

偷詩

潘：皇天在上，我潘必正若負了妙常

今日之情，永遠前程⋯

陳：啐！不是這等罰。

陳妙常發現潘必正戲弄她的言語竟然全是自己剛才寫下的詞句，就慌忙到處尋找詩稿。這時候潘必正才亮出手上偷到的寶貝。嘻！這回她想賴也賴不掉了。終於只得跪下假面具，扭扭捏捏跪下與潘必正盟山誓海⋯但嘴巴裡還一直說「我倒不會（跪）」。哈！文假惺惺起來了。笑死人！

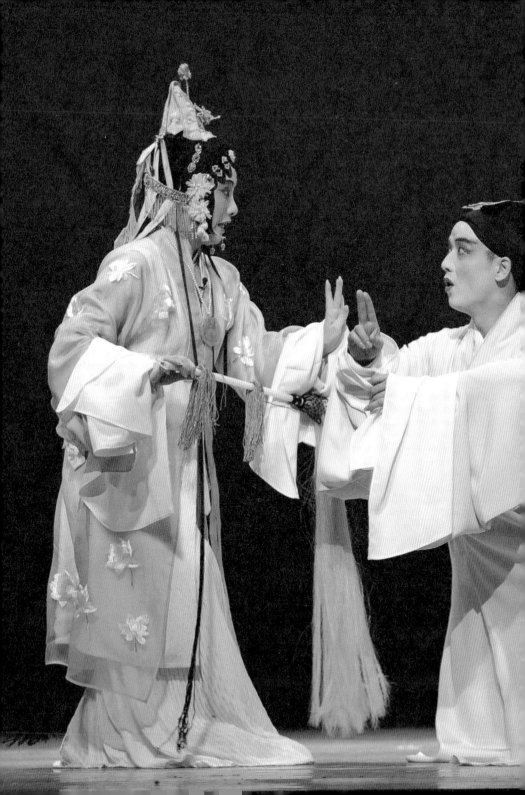

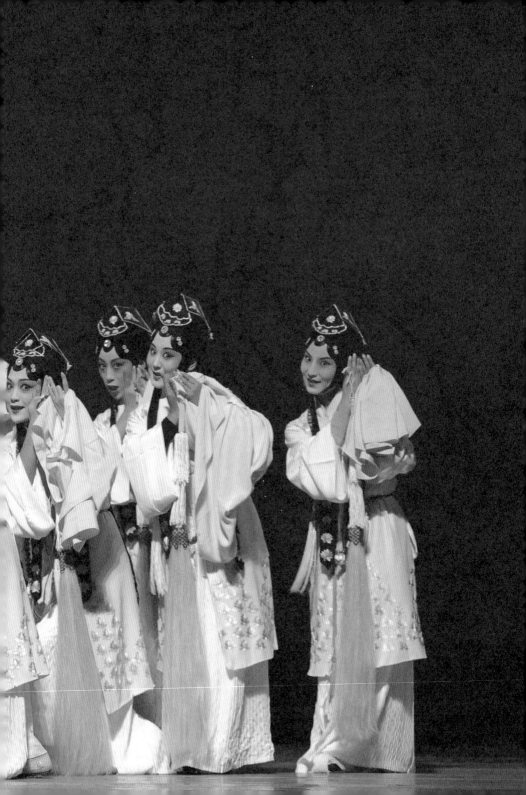

眾尼：
秀才尼姑怎能成相好？
陽臺有夢共暮朝。
星月相隨遮掩妙，
卻不道好事難免隨風飄。
自從盟誓之後，兩人色膽包天，在女貞觀瞞天過海，夜夜共渡藍橋。但戀愛中人再怎麼謹慎保密，也不免露出破綻。小尼姑們開始吱吱喳喳，嚼起舌根起來了。注意她倆水袖歡播的可是粉紅色情事喔！這一幕的舞蹈唯俏唯妙，真有趣！

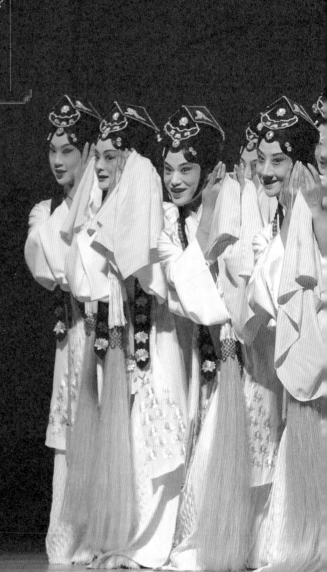

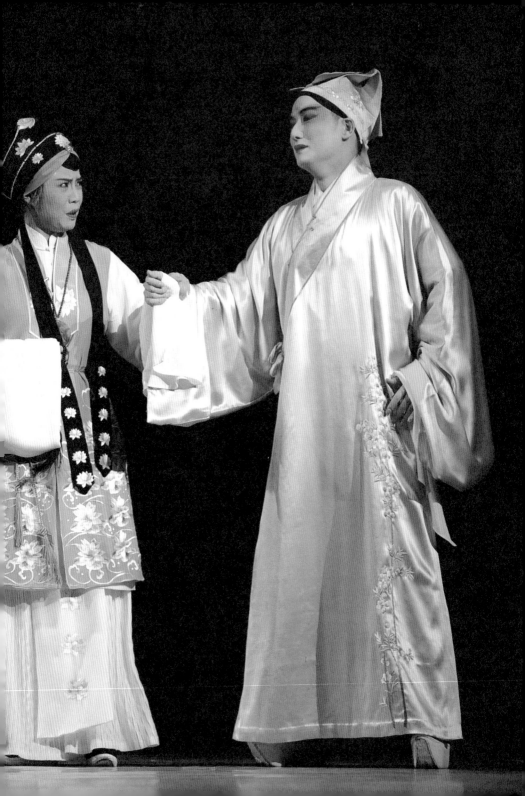

催試

觀主：侄兒快走！

潘：是

佛門清規，人言可畏。觀主也察覺到事情蹊蹺了。薑是老的辣，她竟不動聲色，毫無預警，就將潘必正保密地押送到渡口，逼他上船赴京考試。看，潘必正好可憐喔！話說回來，觀主快刀斬亂麻，乾淨俐落，不愧是危機處理高手。

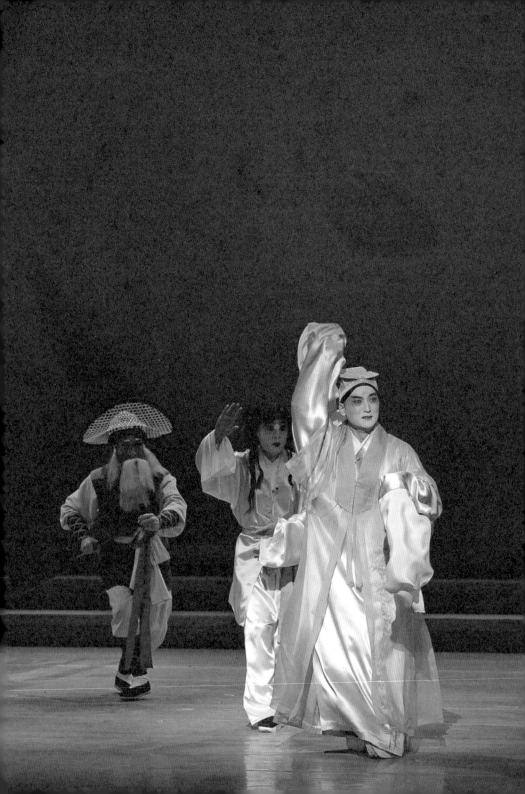

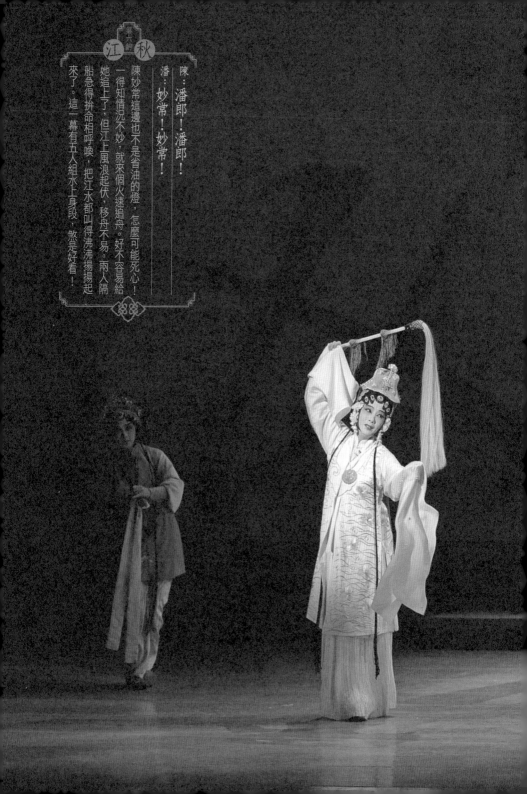

陳：潘郎！潘郎！

潘：妙常！妙常！

陳妙常這邊也不是省油的燈，怎麼可能死心！一得知情況不妙，就來個火速追舟。好不容易給她追上了。但江上風浪起伏，移舟不易。兩人隔船急得拚命相呼喚，把江水都叫得沸沸揚揚起來了。這一幕有五人組水上身段，敢賞是好看！

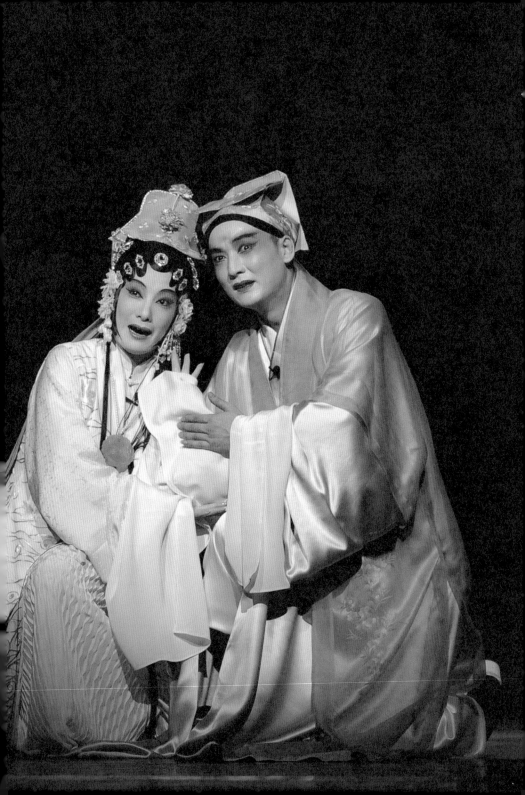

秋江

第六齣

潘：我怎敢轉眼負盟言？

陳：我怎敢忘卻些兒燈邊枕邊？

潘：只愁你形單影單。

陳：又愁你衾寒枕寒。

終於兩人同在一條船上了，執手相看淚眼，哭成一團，訴不盡的萬種離情別意。陳妙常唯恐潘必正負心，沒有安全感。兩人間這番私密體貼的話等於給她吃下一顆最甜蜜的定心丸。

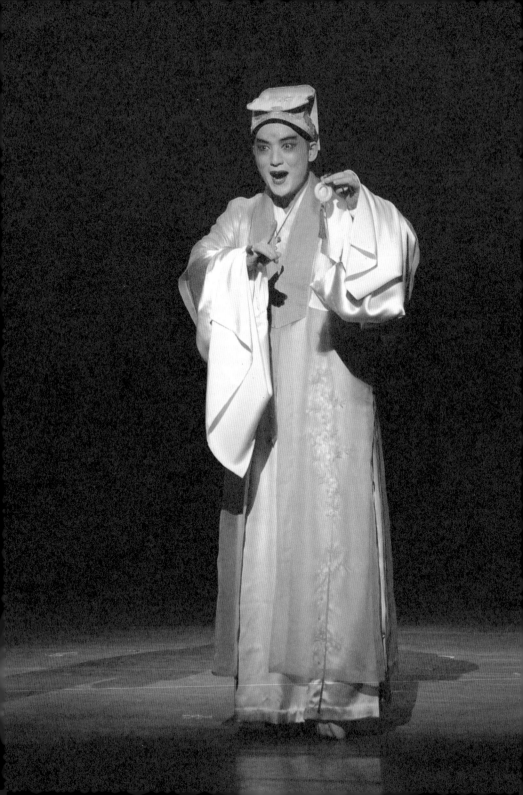

陳：我有碧玉鸞釵一枝。

潘：我有白玉鴛鴦扇墜一枚。

陳、潘：今贈與卿／君，以為他日雙鴛之兆。

兩人在互訴離情、重申盟言之後，互贈信物，才依依別去。江水滔滔，晴輝脈脈，情深如江似海的兩人，從此前途應是一片光明。這齣戲結束於秋江追別，有無盡之意的效果。

（偷偷告訴讀者，最後這兩人不但有情人終成眷屬，而且陳妙常就在潘必正家裡找到了母親，還帶出令人傻眼的爆料：這對寶貝竟然是父母曾經指腹為婚的命裡夫妻。玉簪原來就是父母所繫的信物！哇！書生尼姑自由戀愛已夠勁爆，還要加上指腹為婚這一招，古人對真愛這種火上加油的想法，實在有夠浪漫的！）

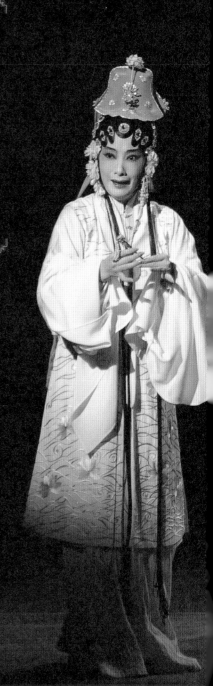

新版《玉簪記》

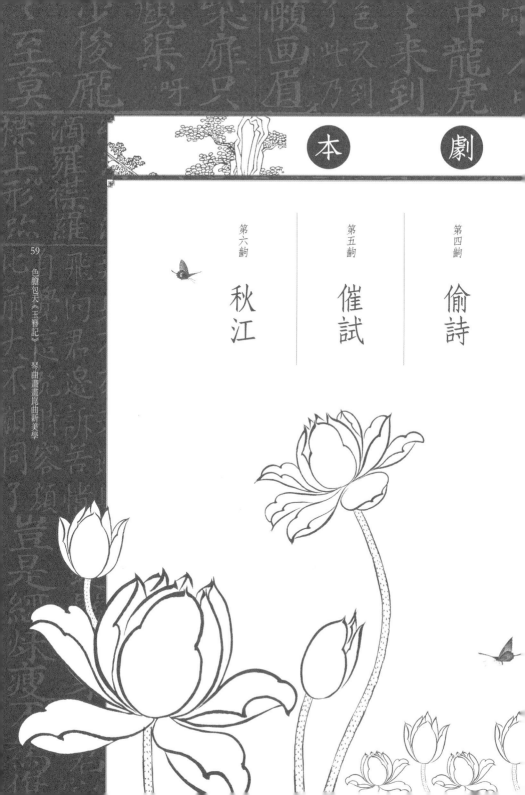

本　劇

第四齣

偷詩

第五齣

催試

第六齣

秋江

色膽包天《玉簪記》──琴曲書畫崑曲新美學

第一齣　投

投庵

（女貞觀內。眾尼姑上）

眾　尼　【清平樂】風揚幡影，寂寂香初定。三寶皈依醒，遠祈海宴河清。

觀　主　老身女貞觀觀主也。家姓潘，本是和州人氏，在此出家多年。今日觀鄰張二娘引來一位宦家之女，說是胡虜南侵，遭遇兵火，子母拆散，迷失路途。思欲自盡，為二娘所救，特引來投觀掛塔，懇求老身收為弟子。我想這都是千里有緣能會。此刻已命眾徒弟們準備行皈依之事，使他參拜。來！眾徒弟聽著，

眾　尼　有。

觀　主　喚那宦家之女進來。

眾　尼　是。宦家之女進見！

（陳嬌蓮上）

陳嬌蓮　【梁州序】身如黃葉舞，逐流波。空門來托鉢，做尼姑、也只是無措沒奈何。奴家姓陳，小字嬌蓮，年方一十六歲，潭州人氏，未曾適人。遭值離亂，身無所歸，只得在此出家，入空門暫度年華。師父稽首。

觀　主　罷了。我替你取個法名，叫做妙常。來！參拜我佛。

陳妙常　【金字經】皈依佛。願洗著清淨心，九品蓮臺度化身。

眾　尼　（唱）身也麼身，慈航共法雲，親見祇園佛世尊。

庵

觀　主　你皈依了法。

陳妙常　【前腔】皈依法。願悟著頑空與色空，淨住迦維教闡弘。

眾　尼　（唱）弘也廲弘，心生萬法中，願心滅無生法亦空。

觀　主　你皈依了僧。

陳妙常　【前腔】皈依僧。普度著三千及大千，了義三乘共四禪。

眾　尼　（唱）禪也廲禪。淳修建法筵，願拜著三世能修大聖賢。

大　尼　妙常，拜了師父。

陳妙常　師父，請受弟子一拜。

觀　主　妙常，皈依我佛。

（佛樂起，眾尼簇擁妙常行莊重皈依儀式介）

（眾下）

（潘必正上）

潘必正　【菊花新】兩度長安空淚灑，無棲燕傍誰家？夢魂化蝶入桐花，飄蓬人在天涯。小生潘必正，偶因下第，羞慚難以回家。我有姑娘幼年在此金陵女貞觀出家，如今迢遞到此相投，寄跡半年，那時節再做區處。【太平令】有話難題，骨肉相看兩淚垂。困龍失水難歸去，因此上遠投棲。

第一齣　投

進　安　（內喊）相公！相公！

進　安　（進安上）

潘必正　相公，女貞觀到了。

進　安　進安，快去通報姑娘。

進　安　是了。

進　安　（進安上前叩觀門介）

進　安　裡面啊有人麼？

大　尼　（二尼上）

進　安　來了。客官何事？

二　尼　就說你們師父的侄兒潘相公要來投觀。

進　安　請稍候。啊，師父，有位遠到的相公，說是師父的侄兒，前來投觀。

觀　主　（內白）啊！是我必正侄兒來了，速速迎他進來。

二　尼　是。潘相公請。

（潘必正與進安入觀，遇眾尼引陳妙常由大殿出。潘必正、陳妙常彼此一再相看回望，交錯而下介。）

63

色膽包天《玉簪記》——琴曲書畫崑曲新美學

潘必正　（女貞觀白雲樓庭院）

（潘必正上）

【懶畫眉】月明雲淡露華濃，欹枕愁聽四壁蛩。傷秋宋玉賦西風，落葉驚殘夢。

（潘必正）小生寄居在姑娘觀中，已有些時日。令我此心羈絆，不忍輕去。日前勞妙常姑姑過招清話，見她眉目有情，頗有相憐相惜之意。看此溶溶夜月，悄悄閒庭，不免到白雲樓下閒步一回，多少是好。

（唱）閒步芳塵數落紅。

陳妙常　（陳妙常上）

【前腔】粉牆花影自重重，簾卷殘荷水殿風。抱琴彈向月明中，香嫋金猊動。

（唱）人在蓬萊第幾宮。

潘必正　【前腔】步虛聲度許飛瓊，乍聽還疑別院風。妙！聽悽悽楚楚那聲中，誰家夜月

陳妙常　琴三弄？．細數離情曲未終。

陳妙常　【前腔】朱弦聲杳恨溶溶，

潘必正　（夾白）原來陳姑在此操琴。門兒半掩，不免挨身而進。

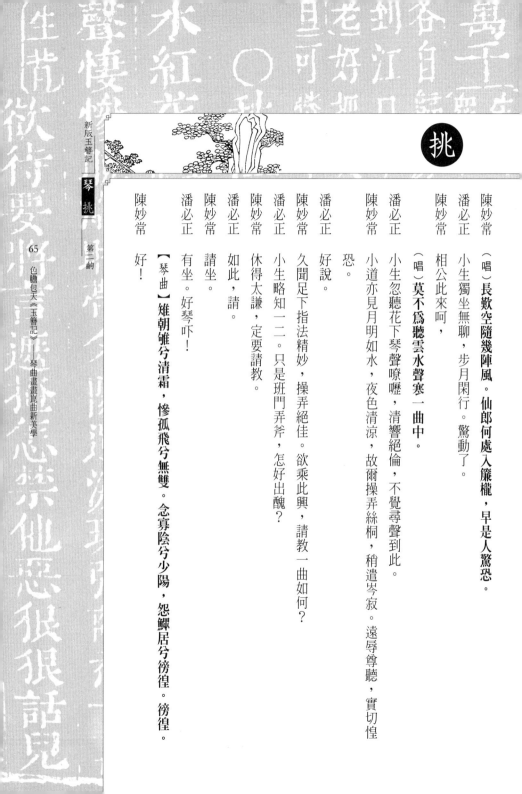

挑

陳妙常　（唱）長歎空隨幾陣風。仙郎何處入簾櫳，早是人驚恐。

潘必正　小生獨坐無聊，步月閑行。驚動了。

陳妙常　相公此來呵，

陳妙常　（唱）莫不爲聽雲水聲寒一曲中。

潘必正　小生忽聽花下琴聲嘹嚦，清響絕倫，不覺尋聲到此。

陳妙常　小道亦見月明如水，夜色清涼，故爾操弄絲桐，稍遣岑寂。遠辱尊聽，實切惶恐。

潘必正　好說。

陳妙常　好說。

潘必正　久聞足下指法精妙，操弄絕佳。欲乘此興，請教一曲如何？

陳妙常　小生略知一二。只是班門弄斧，怎好出醜？

潘必正　休得太謙，定要請教。

陳妙常　如此，請。

潘必正　請。

陳妙常　請坐。

潘必正　有坐。好琴吓！

陳妙常　好！

【琴曲】雉朝雊兮清霜，慘孤飛兮無雙。念寡陰兮少陽，怨鰥居兮彷徨。彷徨。

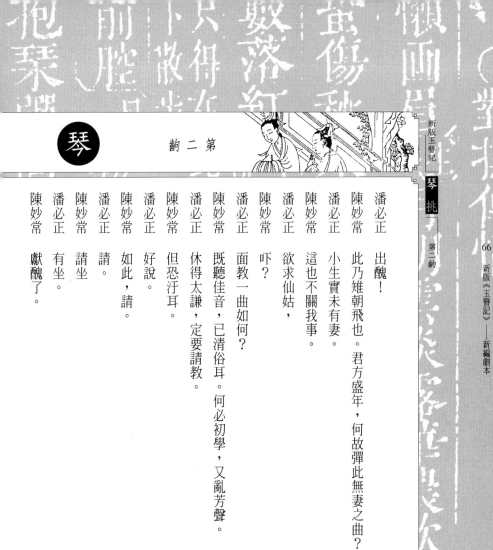

陳妙常　獻醜了。

潘必正　有坐。

陳妙常　請坐。

潘必正　請。

陳妙常　如此，請。

潘必正　好說。

陳妙常　但恐汙耳。

潘必正　休得太謙，定要請教。

陳妙常　既聽佳音，已清俗耳。何必初學，又亂芳聲。

潘必正　面教一曲如何？

陳妙常　吓？

潘必正　欲求仙姑，

陳妙常　這也不關我事。

潘必正　小生實未有妻。

陳妙常　此乃雉朝飛也。君方盛年，何故彈此無妻之曲？

潘必正　出醜！

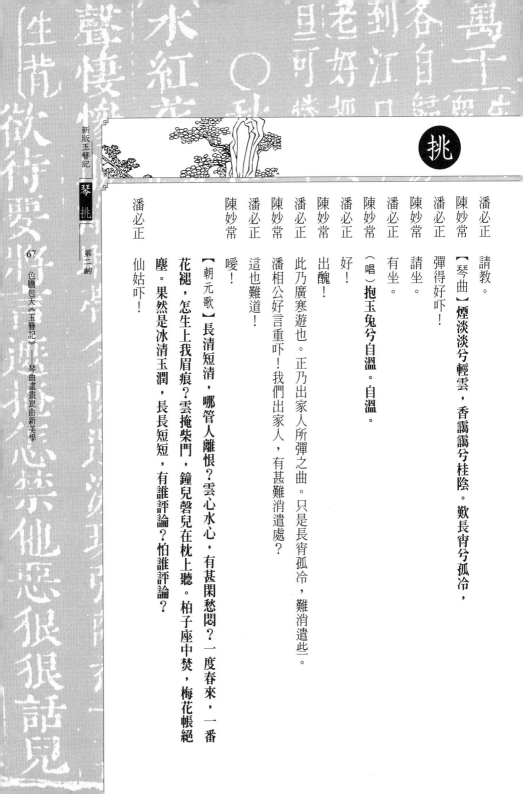

挑

潘必正　請教。

陳妙常　【琴曲】煙淡淡兮輕雲，香靄靄兮桂陰。歎長宵兮孤冷，

潘必正　彈得好吓！

潘必正　請坐。

陳妙常　請坐。

潘必正　有坐。

陳妙常　（唱）抱玉兔兮自溫。自溫。

潘必正　好！

陳妙常　出醜！

潘必正　出醜！

陳妙常　此乃廣寒遊也。正乃出家人所彈之曲。只是長宵孤冷，難消遣此。

潘必正　潘相公好言重吓！我們出家人，有甚難消遣處？

陳妙常　這也難道！

潘必正　噯！

陳妙常　【朝元歌】長清短清，哪管人離恨？雲心水心，有甚閑愁悶？一度春來，一番

花褪，怎生上我眉痕？雲掩柴門，鐘兒磬兒在枕上聽。柏子座中焚，梅花帳絕

塵。果然是冰清玉潤，長長短短，有誰評論？怕誰評論？

潘必正　仙姑吓！

【前腔】更聲漏聲，獨坐誰相問？琴聲怨聲，兩下無憑準。翡翠衾寒，芙蓉月印，三星照人如有心。仙姑吓！只怕露冷霜凝，衾兒枕兒誰共溫？

潘必正　娘，看你如何分解？

陳妙常　啊！仙姑，小生信口相嘲，出言顛倒，伏乞海涵。

潘必正　（唱）巫峽恨雲深，桃源羞自尋。仙姑吓！你是個慈悲方寸，望恕卻少年心性，少年心性。

陳妙常　告辭。

潘必正　言語冒犯。

陳妙常　好說。肯把心腸鐵樣堅！

潘必正　豈無春意戀塵凡？

陳妙常　今朝兩下輕離別，一夜相思枕上看。

潘必正　潘相公，花陰深處，仔細行走。

陳妙常　如此借燈一行。

潘必正　啐！

陳妙常　啊喲妙呀！我看陳姑十分有情於我，及至挑動，她又着腦。待我躲在花陰深

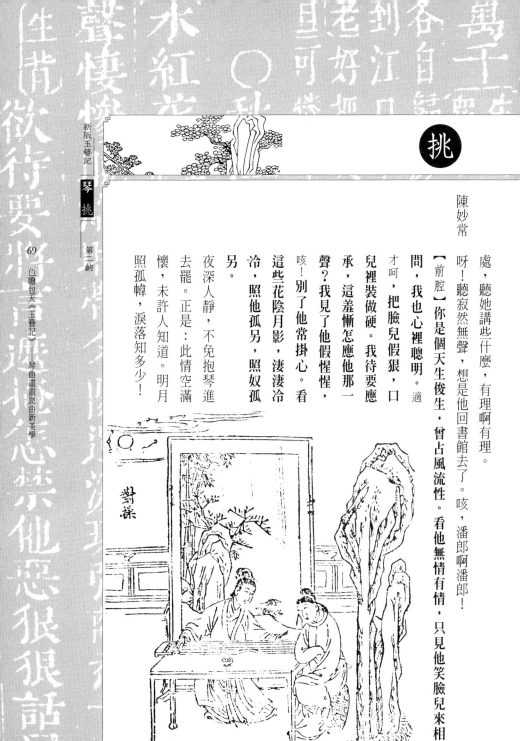

挑

陳妙常

處，聽她講此三什麼，有理啊有理。

呀！聽寂然無聲，想是他回書館去了。咳，潘郎啊潘郎！

【前腔】你是個天生俊生，曾占風流性。看他無情有情，只見他笑臉兒來相

問，我也心裡聰明。適

才呵，把臉兒假狠，口

兒裡裝做硬。我待要應

承，這羞慚怎應他那一

聲？我見了他假惺惺，

咳！別了他常掛心。看

這些花陰月影，淒淒冷

冷，照他孤另，照奴孤

另。

夜深人靜，不免抱琴進

去罷。正是：此情空滿

懷，未許人知道。明月

照孤幃，淚落知多少！

潘必正　（嗽介）

陳妙常　吓？

潘必正　吓？

陳妙常　啐！（下）

潘必正　哈……！啊喲妙呀！小生在此聽了半晌，雖不甚明白。

【前腔】聽她一聲兩聲，句句含愁悶。看她人情道情，多是塵凡性。妙常。你一曲琴聲，淒清風韻，怎教人不斷送青春？那更玉軟香溫，情兒意兒，那些兒不動人？他獨自理瑤琴，身上寒冷了，我獨立蒼苔冷。分明是西廂行徑。老天吓！早早成就少年秦晉，少年秦晉。

啊唷！身上寒冷了，寒寒寒冷了。（下）

挑

問

第三齣

（女貞觀、碧雲樓書館）

（觀主、陳妙常上。）

觀　主　（女貞觀、碧雲樓書館）

陳妙常　（唱）**閑庭開遍紫薇花，人在天涯病在天涯。**

　　　　（一剪梅）病中孤館自嗟呀，才說離家便恨離家。

陳妙常　師父！

觀　主　妙常，我侄兒染病書齋，我去看看就來。

陳妙常　師父，既是潘相公有病，待徒弟陪師父前去問一聲。

觀　主　嗯，使得。仲子羞歸因下第。

陳妙常　一腔心事少人知。

觀　主　妙常，隨我來。

進　安　（進安嗽上）

　　　　海上有方醫雜症，人間無藥治相思。我進安，好笑我家相公，不第羞歸，來到
女貞觀安歇。偏偏遇着陳妙常這個冤家，兩個人終日眉來眼去，眼去眉來。我
家相公因此害了相思病，服藥無效，這可怎麼辦呢？啊有了！讓我扶他到外面
來坐坐，呼吸呼吸新鮮空氣，或者好點。相公！相公！

潘必正　怎麼？

病

進　安　可要扶你到外面坐坐？

潘必正　使得。

（進安扶潘必正上）

進　安　【引】愁滋味，風雨暮秋天氣。

進　安　相公坐好了。

潘必正　鐘磬驚回枕上眠，客窗風雨恨長天。咳！許多心事向誰言。

進　安　病裡偏教人易老，秋來轉覺恨常添。哧！只因心事有相牽。

潘必正　進安。

進　安　相公。

潘必正　相公。

進　安　我自別家鄉，旅館蕭條，不覺染成一病，如何是好？

潘必正　相公不要緊的，前日我替你起了一檔課。

進　安　課上怎麼說？

潘必正　說相公的病，是陰人面上起的，不用吃藥。只要打一碗女亡人羹飯，送到東南

進　安　方去，相公的病就會好了。

潘必正　此須小事就該與我送去。

進　安　啊呀相公，死的好送，活的怎麼送去呢？

問

第三齣

潘必正　狗才！

進安　相公，不要肝經火旺，可要替你敲兩記？

潘必正　使得。

〈觀主，陳妙常上〉

觀主　轉過荷香徑，又來丹桂陰。啊！侄兒。

進安　姑奶奶來了，姑奶奶請坐。

陳妙常　忽聞長歎語，使我更關心。

進安　這個寶貝也來了！

觀主　侄兒你病體如何了？

潘必正　姑娘啊越發沉重了。

進安　姑奶奶啊越發不對了。

陳妙常　潘相公，吉人自有天相，料然無事。

潘必正　啊，是哪個在講話？

進安　是她哩！

觀主　是妙常徒弟在此看你。

陳妙常　小道在此。

病

潘必正　在哪裡？

進　安　唔，在這裡。

潘必正　有勞啊有勞！

　　　　（潘必正起身撲前介）

進　安　相公，你坐好點哪！不要忘記你在生病。

潘必正　坐好了。

觀　主　侄兒，你把起病根由說與我知道。

潘必正　姑娘，一言難盡。

進　安　這個叫啞巴吃黃蓮，說不出的苦。

潘必正　（唱）心頭便怎麼？

觀　主　心頭去復來，黃昏夢斷、夢斷天涯外。我心事難提淚滿腮，傷懷。

進　安　（夾白）生病人的手腳倒滿重的！

潘必正　（唱）這病兒好似雨過花羞態。我難擺開，

觀　主　心頭便怎麼？

潘必正　（唱）心頭去復來，黃昏夢斷、夢斷天涯外。我心事難提淚滿腮，傷懷。

潘必正　【山坡羊】這病兒何曾經害，這病兒好難擔待。這病兒好似風前敗葉，

進　安　〈夾白〉生病人的手腳倒滿重的！

潘必正　（唱）這病兒好似雨過花羞態。我難擺開，

觀　主　心頭便怎麼？

潘必正　（唱）心頭去復來，黃昏夢斷、夢斷天涯外。我心事難提淚滿腮，傷懷。

觀　主　敢是風寒上起的？

潘必正　（唱）不爲風寒倦眼開，堪哀。

問

第三齣

觀主　敢是憂愁上起的？

潘必正　（唱）不為憂愁頭懶抬。

觀主　【前腔】莫不是破了些名利夢，羞顏猶在？莫不是苦了此客中人，鄉愁無奈？莫不是立西風，病兒已深？莫不是費心情，勤讀再？可是麼？

潘必正　都不是。

進安　不是不是。

潘必正　我好恨哪！

進安　姑奶奶全猜不着，全猜不着。

潘必正　我好鈍哪！

陳妙常　潘相公。

進安　夜明珠打哈欠，寶貝開口了。

陳妙常　【前腔】你休恨來，愁腸須擺開。
（進安、觀主曲中夾白）

進安　姑奶奶，可曾吃飯？

觀主　吃過了。

進安　可要吃茶？

病

觀主　不消。

進安　我給你二記背罷！

觀主　這倒使得。

進安　這二日燒香的可多？

觀主　還好。

陳妙常　（唱）月圓月缺，月有盈虧害，豈可人無一日災？襟懷，你把那段事兒且放開。

進安　（夾白）一條百腳！

觀主　（唱）書齋，好聽春雷天上來。

潘必正　姪兒，恐殿上有人燒香，我去看看就來。

觀主　我去了。

潘必正　姑娘你要去了麼？

陳妙常　潘相公，還是服藥爲上。

問

第三齣

潘必正　吃什麼藥？心病還須心藥醫。

觀　主　休將閑口惹是非。（下）

陳妙常　只因閑口生心病。

進　安　但願冤家早脫離！

陳妙常　啐！

進　安　我奉太上老君急急如律令敕！

陳妙常　呸！

觀　主　妖怪速退！妖怪速退！

進　安　妖怪速退！妖怪速退！

陳妙常　來了。（下）

進　安　（內白）妙常

潘必正　正欲朦朧睡去，何事大驚小怪？相公，相公！

進　安　相公，方才我送姑奶奶出去的時候，陳姑這張小嘴，朝我一扭，我就明白了。

潘必正　好笑我家相公，這樣病重，見到陳姑來了，竟直立起來，說道有勞啊有勞，險是跌了下去。讓我去尋尋他開心。相公，相公！

進　安　我就走上前去，陳姑說道，進安哥，你家相公的病我都曉得。

潘必正　她竟曉得麼？

進安　她全曉得。她說，啊進安哥，你家相公的病不消吃得藥，只要到我房中去寫上一方，他的病就好。

潘必正　如此，方兒呢？

進安　方子麼，叫你到他房裡去寫。

潘必正　好，待我就去！

進安　相公，你這副樣子怎麼能去呢？

潘必正　待我解下帕兒。

進安　解掉包頭布。

潘必正　脫了衫兒。

進安　脫了這衫兒，你就這樣適適意意去罷！

潘必正　待我就去。

進安　相公，你要到哪裡去？

潘必正　我到陳姑房中寫方兒去。

進安　誰說的？

潘必正　是你說的。

進安　是我說的？

問

第三齣

潘必正　是你說的。

進安　我是叫你相公到房裡去養養神。

潘必正　狗才！放肆！

進安　對不起，這件衫兒請你自己帶進去。

潘必正　胡說，與我拿了進去！

進安　得罪你只此一遭，下不為例。

潘必正　胡說，拿了進去！

進安　相公你在裝生病！

潘必正　胡說！

進安　裝生病！

潘必正　放肆的狗才！我上了你的老當！妙常，妙常……（下）

進安　真正有趣！相公的毛病怎麼說好就好？你們看，這會兒走得可快咧！相公慢走，相公慢走。（下）

病

色膽包天《玉簪記》——琴曲畫畫崑曲新美學

陳妙常

（白雲樓房中。陳妙常上）

【清平樂】西風別院，黃菊多開遍。秋燕不知人意懶，對對飛來庭畔。

奴家自從探望潘郎之後，不覺心神恍惚，情思飄蕩。對此淒涼時節，好生傷感。想我在此出家，原非本性。只為我身無所歸，寄跡於此，哪知弄假成真。到後來啊，不知怎生結果？喔！有紙筆在此，不免將我心事寫作一詞，聊寄幽情，消遣悶懷。寫什麼好？喔，有了。松舍青燈閃閃，雲堂鐘鼓沉沉。黃昏獨自展孤衾，欲睡先愁不穩。一念靜中思動，萬般情意難禁，強將經卷壓凡心，怎奈凡心轉甚。

【繡帶兒】難提起，把十二個時辰付慘淒。沉沉病染相思。恨無眠、殘月窗西，更難聽、孤雁嘹嚦。堆積我幾番長歎，空自悲。

想我在此出家，不知怎生結果？

（唱）怕春去留不住少年顏色，空辜負鶯消燕息。只落得向幽窗偷彈珠淚。

潘必正

【宜春令】雲房靜，竹徑歌。欲求仙，恨著天臺路迷。

小生病起無聊，閑遊遣興，不覺又到白雲樓下。好一陣撲鼻清香也。

（唱）問津何處，傍青松、掩映著花千樹。

悄地行來，已是陳姑臥房。門兒半掩，待我挨身而進。唔，好所在呀！原來陳

詩

（唱）她伴殘經香嫋金猊，題紅句情含綠綺。我心知，天付姻緣送來佳會。

露，豈非天賜我的姻緣也！

哈⋯好作怪呀！強將經卷壓凡心，怎奈凡心轉甚。我細觀此詞，陳姑芳心盡

孤衾，欲睡先愁不穩。不穩？啊喲好蹊蹺呀！一念靜中思動，萬般情意難禁。

介）松舍青燈閃閃，雲堂鐘鼓沉沉。好啊！像個出家人的口氣。黃昏獨自展

紙箋兒，想是她自己做的詩稿，待我取來一看。喂，陳姑好睡啊！松⋯（噎口

咦！看她袖底下壓著一幅

來，反為不美，不可造次。

一耍。且住。她若嚷將起

人消魂落魄。待我來要她

這睡態麼，哈哈！足可令

子。不要說是別的，就是

腮，猶如待阮郎的天臺仙

的觀音佛像。看她玉腕攏

她閉目垂眉，好似未開光

姑睡在此，啊喲妙啊！看

我如今有了這首詩，她就嚷，我也不怕她了。待我將他喚醒。喂，陳姑好睡呀！

陳妙常：【降黃龍】驚疑！閃得我魄散魂飛。俺體輕盈，倩誰扶起？

潘必正：小心了！

陳妙常：是哪個？

潘必正：小心啊！

陳妙常：小生扶在此，不妨，不妨。

潘必正：（唱）你是個書生班輩，

陳妙常：不敢欺，其實書生班輩。

潘必正：你把我什麼人看待？

陳妙常：不過是個仙姑罷了！

潘必正：可又來！

陳妙常：（唱）錯認仙姑，比作神女。

潘必正：文君幸遇相如，兩個情同魚水。

陳妙常：閑說！

潘必正：（唱）休題文君佳趣，這其間相如料難似你。

陳妙常：難道小生比不得司馬相如？

潘必正：你這等無理，我去告訴你姑娘。

詩

潘必正　　且慢，你告訴我什麼來？

陳妙常　　我說你呀！

潘必正　　（唱）秀才們偷香竊玉，意亂心迷。

潘必正　　偷香竊玉（笑介）？不妨，我如今有絕妙的訴詞在此，也不怕你了。

陳妙常　　啐！敢是你癡了。

潘必正　　仙姑啊！

陳妙常　　【醉太平】我非癡。青燈愁緒，聽黃昏鐘磬，夜半寒雞。孤衾獨抱，未曾睡先愁不寐。

陳妙常　　你自己睡不着，與我什麼相干？

潘必正　　啊呀相思！

潘必正　　啐！出家人所在，說什麼相思。阿彌陀佛，阿彌陀佛！

陳妙常　　啊呀佛呀！你不要管我的閒事啊！

潘必正　　（唱）可憐我靜中一念有誰知。情意動萬般難禁，把凡心自噤。只少個蕭郎同並，彩鳳同騎。

（陳妙常尋詞稿介）

喂，你在那裡尋什麼？

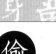

偷　第四齣

陳妙常　不要你管！

潘必正　哦，不要我管，好！只怕你一千年也尋不着了。

陳妙常　【浣溪沙】看他臉兒涎，情兒媚。話蹊蹺，心自猜疑。

（潘必正取出詞稿看介）

潘必正　喂，你在那裡看什麼？

陳妙常　我吓，我在此看寶貝。

潘必正　寶貝？可借與我一看？

陳妙常　你要看，站遠些。

潘必正　哦，站遠些。

陳妙常　不好，再遠些。

潘必正　啐！這等作難。

陳妙常　喏！哈哈……

潘必正　還我詞來呀！

陳妙常　這是我鎮家之寶，豈肯還你！（藏詞稿介）

潘必正　你若不還，把你當作賊論。

陳妙常　偷詩也不爲賊。

色膽包天《玉簪記》——琴曲畫畫崑曲新美學

詩

陳妙常　你果真無理！我定要去告訴你姑娘。

潘必正　好，我也要告訴姑娘去。

陳妙常　且慢，你告訴我什麼來？

潘必正　我說，姑娘吓，陳姑是個出家人，不該做這樣的詩句來引誘我良家子弟。

陳妙常　啊呀！這是我的詩稿啊。

潘必正　詩稿上怎麼有凡心兩字？說，講，說，說呀。

陳妙常　（唱）啊呀天哪！這場冤債說憑誰？

潘必正　（唱）伊今出口應難悔。

陳妙常　（唱）一點靈犀託付伊，幾番欲解無詞。

潘必正　【滴溜子】合拜跪，此情有誰堪比？慢追思，此德何年報取？誰承望今宵牛女，銀河咫尺間，好一似穿針會，兩下裡青春濃桃豔李。

陳妙常　【鮑老催】輸情輸意，鴛鴦已入牢籠計，恩情怕逐楊花起。兩下緣，三生迷，相看又恐相拋棄。等閒忘卻情容易，也不管人憔悴。

潘必正　好，我就與你對天盟誓如何？

陳妙常　誓來。

潘必正　皇天在上，我潘必正若負了陳姑今日之情，永遠前程不……

陳妙常　啐！不是這等罰。

潘必正　要怎樣罰？

陳妙常　潘郎，你若負了我是

【貓兒墜】自有皇天在上，照證兩心知。

潘必正　如此，我們大家來同拜天地如何？

陳妙常　這我倒不會。

潘必正　拜麼，有什麼不會？來吓！

陳妙常　我不會。

潘必正　來吓……

陳妙常　我倒不會。

潘必正　來來來吓！

潘、陳　（合）誓海盟山永不移，從今孽債染緇衣。歡娛，看雙雙一似鳳求鸞配。

陳妙常　【尾】天長地久君須記，此日裡恩情不暫離。把往日相思從頭訴與你。

（潘必正再取出詞稿看介）

陳妙常　還我詞來！還我詞來！（奪介。下）

潘必正　妙常，還我詞來，還我詞來！（追下）

詩

眾尼　（女貞觀內）
　　　（眾尼姑上）
　　　（合唱）經卷無心抄，鐘磬懶敲。佛門住了個書生俊俏，白雲堂裡起暗潮。秀才尼姑怎能成相好？陽臺有夢共暮朝，星月相隨遮掩妙。卻不道好事隨風飄，撩弄的人心熱如火、心熱如火恐難消。

尼甲　前日夜裡，我睡眼朦朧，瞧見潘相公好似夢遊一般，往白雲樓方向去了。

尼乙　噯！不是夜裡，是早上。昨日輪著我做早飯，我天未亮就起來，正要往廚房間去。遠遠看見潘相公夢遊一般，從白雲樓往他書館方向去了。

尼丙　我也瞧見過一次，不是早上，是夜裡。

尼乙　不是夜裡是早上……

尼丙　不是早上是夜裡……

尼丁　哎呀！你們不要吵了，這個麼就對了。不管早晚，反正都是摸黑著走。難不成潘相公真的得了夢遊之症？為啥總是早晚在白雲樓與書館的路上夢遊？

尼乙　難道夢遊有固定的時間和路線麼？

尼甲　噓！快點聽！

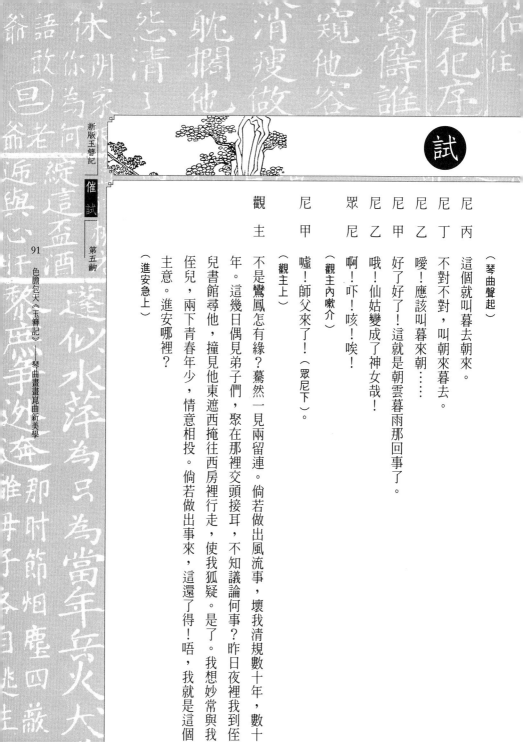

（琴曲聲起）

尼內　這個就叫暮去朝來。

尼丁　不對不對，叫朝來暮去。

尼乙　噯！應該叫暮來朝……

尼甲　好了好了！這就是朝雲暮雨那回事了。

尼甲　哦！仙姑變成了神女哉！

眾尼　啊！吓！咳！唉！

　　　（觀主內嗽介）

尼甲　噓！師父來了！（眾尼下）。

　　　（觀主上）

觀主　不是鸞鳳怎有緣？驀然一見兩留連。倘若做出風流事，壞我清規數十年，數十年。這幾日偶見弟子們，聚在那裡交頭接耳，不知議論何事？昨日夜裡我到佐兒書館尋他，撞見他東遮西掩往西房裡行走，使我狐疑。是了。我想妙常與我侄兒，兩下青春年少，情意相投。倘若做出事來，這還了得！唔，我就是這個主意。進安哪裡？

　　　（進安急上）

第五齣　　催 試

催

進　安　來了來了！姑奶奶，什麼事？

觀　主　你去收拾行李，同相公往臨安赴試。

進　安　去臨安會試？什麼時候起程？

觀　主　即刻起程，喚相公出來。

進　安　是。相公，姑奶奶叫你。

潘必正　進安，姑奶奶喚我何事啊？

進　安　姑奶奶要你去臨安會試，馬上就要走。

潘必正　吓？

觀　主　侄兒。

潘必正　來了。

進　安　啊喲！看上去溜不掉了。

觀　主　快來！

潘必正　來了。拜見姑娘。

觀　主　侄兒，我想父母生你，指望成名。如今你收拾行李，前往臨安會試。

潘必正　姑娘，我想試期尚早，且待明春去麼，也未爲遲。

觀　主　我看你在此不能靜心攻讀。

潘必正　姑娘啊，庵館清雅，正是侄兒攻讀之所。

觀　主　你在此擾亂清規，菩薩怎能容你？

潘必正　侄兒遵命就是。

觀　主　哪裡去？

潘必正　侄兒收拾行李去。

觀　主　已經吩咐進安收拾下了，又往哪裡去？

潘必正　侄兒去至雲房，與眾位姑姑拜別。

觀　主　不消。還不與我快走！正是：從今割斷眼前事，

潘必正　兩下相思難上難。

觀　主　侄兒快走！

潘必正　是。

觀　主　侄兒快走！

潘必正　是。

觀　主　侄兒快走！

潘必正　是。（同下）

（江口渡頭）

觀　主　【水紅花】天空雲淡蓼風寒，透衣單。江聲淒慘，晚潮時帶夕陽還。

潘必正　（唱）淚珠彈，愁腸千萬。

進　安　姑奶奶，江邊到了。

潘必正　姑娘，我們轉去，轉去。

觀　主　哪裡去？

潘必正　侄兒許多要緊書籍，都不曾帶來。

進　安　相公，我給你全帶來了。

潘必正　狗才！

觀　主　進安快去喚隻船來。

進　安　曉得了。喂，小船搖上來呵！

艄　公　來了。撐船道業各服一行，小兄弟，可是你在叫船？

進　安　正是。

艄　公　到哪裡去？

進　安　到臨安去會試。

艄　公　哦，會試。

江

潘必正　啊船家，今日江中風狂浪大，可是去不得吓！

艄公　不錯，今天風是大。不過刮的是東南風，順風順水，我看是去得的。

潘必正　狗才！

艄公　讀書人哪好罵人！

潘必正　老伯伯要多少船錢？

艄公　要一兩。

進安　蘇州人殺半價，五錢可去？

艄公　啊喲，少了不去。

潘必正　哦！他不去。姑娘，我們轉去。

艄公　相公請轉，相公請轉，依你給多少？

潘必正　依我啊…

艄公　你講。

潘必正　與你三分。

艄公　啊喲！辣手的。

潘必正　哦！他不去。姑娘，我們轉去，我們轉去。

艄公　慢！我老老倒有個怪脾氣，你今朝給我多，我不去。你給我少，我今朝偏要去！

潘必正　狗才！

艄公　讀書人哪好又罵人！

進安　老伯伯下船去罷。

艄公　那麼來罷。

觀主　姪兒下船去！

潘必正　（艄翁解纜開船而下）

觀主　姪兒去遠，料他絕不轉來。妙常啊！從今割斷藕絲長，免繫鶺鴒飛不去。

進安　相公，我們要開船啦！

潘必正　是。

觀主　下船去！

潘必正　是。姑娘，姪兒是要去了。

觀主　姪兒下船去！

潘必正　（下）

陳妙常　【前腔】霎時間雲雨暗巫山，悶無言、不茶不飯。滿口兒何處訴愁煩？隔江關、怕他心淡，顧不得腳兒緊趕。

　　　　來此已是江邊，想潘郎去得不遠，不免喚隻小船，趕上前去。船家。

艄婆　來了。小師太，是你叫船？

江

陳妙常　正是。

艄　婆　要去哪裡？

陳妙常　要趕著前面那隻會試的船。

艄　婆　哦，前面那隻會試的船？啊喲！怕是去遠了，趕不上了。

陳妙常　趕着了我船錢重謝。

艄　婆　那可要依我的。

陳妙常　你要多少一總與你。

艄　婆　我要你五錢。

陳妙常　好，就與你五錢。

艄　婆　你快些啊！

陳妙常　早知道我說要一兩了。啊喲，你作啥呀？

艄　婆　小師太，你不要急，我纜還沒解，怎麼開船？

陳妙常　快些㘈。

艄　婆　曉得哉，曉得哉。小師太，你當心，開船了。

陳妙常　【紅納襖】奴好似江上芙蓉泣露寒，只落得冷淒淒飄泊芳情斷。恨清波流急輕

舟快，霎時間水天蒼蒼鸞鳳單。

艄婆　小師太你不要哭，我唱只山歌給你聽。

陳妙常　我不要聽，你快些搖。

艄婆　好的。你是女貞觀裡小師太？

陳妙常　正是。

艄婆　我姥姥前日去女貞觀燒香，看見你小師太。說你好是好得來，聰明伶俐，能詩會畫。

陳妙常　啊！船家，前面好似潘郎的船兒。快些趕上前去！

艄婆　小船搖起來了。

陳妙常　啊船家，快些搖吓！

艄婆　潘郎！快些搖！

陳妙常　曉得了。

艄婆　（艄婆搖槳急追而下，艄翁撐船沖上介。）

潘必正　潘郎！快些。潘郎！快些。

【紅納襖】真個是別時易見時難，流不盡相思淚白下灘。江濤送去臨安也，堆積相思兩岸山。

艄婆　（內白）前面那隻可是會試的船？

色膽包天《玉簪記》——琴曲畫崑曲新美學

江

進安　　正是。你問我們作啥？

艄婆　　（內白）我船上有位女師太，要見你們相公。

進安　　相公！相公！陳姑太來了！

潘必正　吓！陳姑來了！船家快將船兒迎了上去。

潘必正　妙常！

進安　　妙常！

陳妙常　潘郎！

潘必正　妙常！

進安　　哎唷，險些做了個大湯糰！

陳妙常　啊呀潘郎！

潘必正　妙常啊，恨我姑娘緊緊攔，狠心直送到江干。

陳妙常　平地風波拆錦鴛，羞將淚眼向人看。

潘必正　妙常，看這孤雁秋水，更添離愁也！

潘、陳　（合唱）【小桃紅】秋江一望淚潸潸，怕向那孤篷看也。這別離中生出一種苦難言。恨拆散在霎時間，都只爲心

潘必正　兒裡，眼兒邊，血兒流，把你／我的香肌減也。恨煞那野水平川，生隔斷銀河

　　　　水，斷送我春老啼鵑。

潘必正　妙常，你隨我同往臨安去罷。

陳妙常　潘郎，我此番送你，不爲分飛怨，只怕你……

潘必正　妙常，我不是負心人啊！

陳妙常　【五般宜】想著你初相見，心甜意甜。

陳妙常　想著你乍別時，山前水前。

潘必正　我怎敢轉眼眼負盟言？

陳妙常　我怎敢忘卻些兒燈邊枕邊？

潘必正　只愁你形單影單。

陳妙常　又愁你衾寒枕寒。

潘、陳　（合唱）哭得我哽咽喉乾，一似西風泣斷猿。

潘必正　潘郎，奴有碧玉鸞釵一枝。

潘必正　妙常，我有白玉鴛鴦扇墜一枚。

潘、陳　今贈與卿／君，以爲他日雙鴛之兆。

進　安　一對鴛鴦在船中，百年相好恩情重。

江

艄公　相公，你衣錦歸來當不遠。

艄婆　小師太，到那時，我們二人搖著小船伊伊呀呀接相公。

進安　不對，迷哩嗎啦喜相逢。

艄公　相公，時候不早了，我們起程罷！

潘必正　妙常，小生要拜別了。

潘、陳　（合唱）暮雨朝雲兩下單。

陳妙常　潘郎！

潘必正　妙常！

【尾聲】夕陽古道催行晚，千愁萬恨別離間。

（樂起，兩人相別，兩船相離。潘必正下，陳妙常目送。）

——劇終——

The
Story
of
Jade
Hairpin
新版玉簪記

102

色膽包天《玉簪記》——書生與尼姑的禁忌之愛

張淑香／劇本整編

臺灣大學中文系兼任教授。青春版《牡丹亭》劇本整編人之一。

黃瑋儒 攝影

專文

色膽包天《玉簪記》——書生與尼姑的禁忌之愛

色膽包天的禁忌之愛，其難處正難在「色」外更須有「膽」。

新版《玉簪記》以全方位的新美學開拓新內涵與新視野，使人沉酣在色相熾熱的動象趣貌同時，也更上層樓，登高望遠，領略其間可能隱伏的精神意境。

有一個小姐，在戰爭中逃難與家人失散，只好投入空門，在女貞觀做了尼姑。

又有一個書生，因考場失意，羞愧不好回家，也來到女貞觀探親消停。

書生與尼姑，乍一見面就看對了眼，動了心。

於是他們的戀情就在尼姑庵裡秘密地燜燒起來⋯⋯

哎呀！看官，你說這事如何了結？

霧裡看花不分明，愛在心裡口難開

書生與尼姑戀愛，已夠聳動煽情，何況是在神聖的佛門庵觀裡纏綿偷情，這不是色膽包天是什麼？無論從宗教戒律或世俗社會規範來看，都是一種無法容忍認同的禁忌之愛。這兩人由於身分處境不同，於私於公，橫亙在他們彼此之間的，以及他們所必須共

同面對的，顯然是聖與俗、色與空之間的衝突、人性基本情欲與宗教禁欲之間的矛盾。這種情況，便使得書生追求起尼姑妹來，要比常人格外辛苦，不得不使出各種招法詐術。

先是很斯文效法起《詩經》〈關雎〉，以琴瑟友之，以歌曲致之，想不到卻被尼姑假正經訓了一頓。接著又裝病訴苦，博取同情，在人前陳倉暗渡，輸送相思。這種刺激冒險的行徑果然比較有效，只是尼姑還是愛在心裡口難開。這大概是在霧裡看花不分明，最後乃不得不使出非常手段，幹起小偷的勾當才安全上疊。書生依舊是老天可憐有心人，竟然讓他抓到機會，偷詩成功，逮到尼姑思凡洩情的把柄，才攻破她心防，成其好事。由此可以想像在這個戀愛過程中，兩人礙於僧俗的特殊身分處境，彼此總是不能貿然直接表白情意，必須迂迴周折，遮遮掩掩，爾虞我詐，彼此試探，真真假假，虛虛實實，製造了許多像捉迷藏般可笑的情趣、風趣與諧趣，喜感十足。將戀愛中人處在那種提不起、放不下、擺不開、揮不去的惱人狀態，以及捉摸難定、魂牽夢縈的戀愛癥候表現得絲絲入扣，入木三分。其實愛情之所以使人迷戀又折磨的永恆魅力，豈不正在於這種「所謂伊人，在水一方」，溯游溯洄，尋尋覓覓，無限撲朔迷離的微妙況味？所以傳統的舞臺表演，掌握了這一愛情秘笈，一向偏重在揭露僧俗戀愛如何越軌跨界所產生的這種特有趣味，觀眾觀賞時就好似隔岸觀火，有一種風情劇鬧熱的效果，可謂老少咸宜，很迎合大眾化通俗性的口味。

向天借膽，彩翼飛翔

新版《玉簪記》的創意，在繼承此劇傳統的表演詮釋之外，更以全方位的新美學開拓新內涵與新視野，使人沉酣在色相熾熱的動象趣貌同時，也更上層樓，登高望遠，領略其間可能隱伏的精神意境。試想書生與尼姑的愛情，其得來又何曾輕易？兩人不但得面對宗教與社會的檢視非難，還必須各自跨越彼此的心障。雖然聖人說「食色性也」，色欲人皆有之，但色膽包天的禁忌之愛，卻非人人所能成就追求，這段愛情的難處正難在「色」外更須有「膽」。一旦確認所愛，就須有「雖千萬人吾往矣」的勇氣，敢犯天下之大不韙橫決以行，衝破宗教禮教層層銅牆鐵壁的枷鎖禁錮，才能成事。然則膽從何來？如果不是因為心的吶喊呼召，終於在燈火闌珊處尋到了那個人，感受到被箭射中的疼痛，有了唯願只取一瓢飲的心證，是不可能色膽包天，甘作撲火燈蛾，行其所當行的。所以情到深處，天機自動，膽從中生。情色相照，在如此冒險勇烈的禁忌之愛，也必然是一片滿滿的真情摯意。情是普世的偉力能量，真愛帶來救贖。愛情，古今相同，應該是上天賜給人類最美妙神秘的禮物。在人生最重要的經驗中，只有愛情鄰於宗教，如同神聖降臨，大夢初醒。生命被更新，真力彌滿，有所適從，一以往之。所以從

這個角度去想，書生與尼姑色膽包天，跨界越軌的行徑，也就如同是向天借膽，被賜與彩翼的一種飛翔。其實天意早已經站在愛情的這一邊，命運也已將偶然的邂逅裁爲今生注定的絕配，原來兩人竟是曾經指腹爲婚的宿緣，這可眞是無上的加持。如此一來，愛情在空門萌芽開花，女貞觀成爲僧俗情欲醞酵的暖房；反過來解讀，神聖的佛門就變成愛情的庇護所，使幾乎淪失於人世戰亂無常的情緣，在遠離煙塵的庵觀清淨地得到慈悲的澡沐修復。生存在傍徨不安的世代裡，對於一個失意的書生與落難的尼姑來說，他們彼此相濡以沫的愛情，不啻就是另一種到達彼岸的引渡，可與宗教的救贖相照映。所以由幽閉的女貞觀到最後秋江追別一幕，頓時豁然開朗，江水浩蕩，海闊天空，正預示著這段愛情終見天日的遠景。不知道爲什麼，書生與尼姑毀常壞理的異端之愛，竟讓人聯想到《傾城之戀》或《戰爭與和平》那一類的弔詭。

如此如此，書生與尼姑於名爲「女貞觀」的佛門所發生的禁忌之愛，在顛覆成法中豈不也暗藏玄機禪意？聖／俗、色／空、成／毀在其中已打破二元對立的框框，形成相互辯證、對話、協商、延異、流動、模糊的不穩定狀態。愛欲是神祕的，天意是隱微的，但終究肯定的是：人間有情，佛有慈悲。

中國文化，眞是一個有情又重情的文化！

第二部
崑曲新美學

The
Story of
Jade
Hairpin
02

李祥霆 / 古琴演奏家

非物質文化遺產古琴藝術的代表性傳承人。著有《唐代古琴演奏美學及音樂思想研究》。當今存世唐琴不到二十張，他先後彈過其中十一張。

許培鴻 攝影

The
Story
of
Jade
Hairpin

新版玉簪記

琴緣之美

108

今世琴人我最幸──千年寶琴文化奇緣

今世琴人我最幸 ｜ 千年寶琴文化奇緣

親手彈奏唐代寶琴「九霄環佩」，已是一圓天下琴人難圓之夢。

而在新版《玉簪記》中以此千年皇家寶琴談情說愛，更是真真作夢都未想到之文化奇緣了。

稀世寶琴「九霄環佩」

攜何作如先生之唐代寶琴「至德丙申九霄環佩」，參加白先勇先生新版《玉簪記》之旅臺公演，令我不時有「今世琴人我最幸」之感。

香港企業家何作如先生所藏之唐琴──「至德丙申九霄環佩」，是唐玄宗三子李亨登基慶典之皇家製品。距今已一千二百五十三年，此琴款識真確，造形典雅，工藝精緻，音質鬆透圓潤，蒼古沉厚，雄渾峻朗，壯偉神奇。現在存世唐琴不到二十張，自一九五七年初見琴壇前輩汪孟舒先生之「春雷」始，本人有幸先後彈過其中十一張，此至德丙申九霄環佩之聲韻明顯最佳。尤為神奇者，此琴各弦五徽上的按音比九徽上低八

度的音，明顯寬厚，超出了樂器原理，超出了聲學原理。此琴製於公元七五六年，當時詩仙李白五十五歲，詩聖杜甫四十四歲。然而李白、杜甫二公皆無聽此「九霄環佩」之幸，李白在流放中，杜甫應僅得以「麻鞋見天子」，當無參與登基大典時，或大典後入宮得逢此琴之幸。

早在二十世紀五○年代，琴人言及唐琴常常追慕癡想之情溢於言表，而眞正見過、彈過無可懷疑的唐琴者，實是寥若晨星，藏家自是絕少示人，故而能得一親千年良琴實是天下琴人難圓之夢。

筆者一九五八年入中央音樂學院，從恩師吳景略先生學琴中，吳師言及唐琴時，曾講到上海吳金祥先生所藏之「九霄環佩」乃眞唐琴。公家所藏唐琴之外吳師再未提及其他唐琴。不想竟在四十五年之後的二○○三年嘉德北京拍賣會預展上，得以一觀且有幸按彈再四，音韻絕妙令人愛不釋手，眞眞欲罷不能。慶幸之餘暗自感歎：我生只此一遇，明日不知誰人得到，藏之祕室。世間常理，擁至寶者，最多偶至親好友一賞，外人則再不能得見眞容了。天公眷顧，何作如先生競拍成功，獲得此琴。何作如先生乃一奇人：善讀書，喜音樂，精兵兵球，兼普洱茶鑑賞大家，與諸多作家、學者、畫家有厚誼。不但常以百年名茶與眾友共享，竟一再攜驚世寶琴「九霄環佩」邀當代知名琴家細品。最後慨允筆者可隨時借此琴爲重要藝術、學術活動演奏。

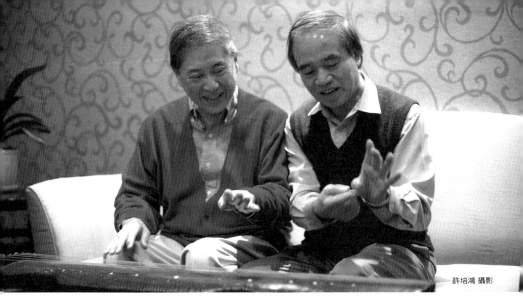

琴之特性是良者年愈久音韻愈佳，同一琴，數年之新與逾千年之古，音韻常有天壤之別。毫無疑問，公元七五六年當時之「九霄環佩」，斷無今日「九霄環佩」絕佳而神奇之聲，由此觀之豈非筆者之大幸。

幸得奇緣彈琴說愛

在海峽兩岸處於完全隔絕之局的一九八○年前後，筆者即已聞白先勇先生文學大家之名而心生景仰。當時白先生大作《玉卿嫂》電影版在大陸文化界放映，引起的藝術震撼，於我心尤深。二十多年後聞知青春版《牡丹亭》巨大成功，正憾未獲一賞，忽得何作如先生之邀，急飛深圳。連續三天得以充分感受其醉人光彩、攝魂神韻及飄然若仙的一對金童玉女之美，令人忘卻身在凡塵。

在何作如先生誠摯安排下，筆者用那張寶琴特為白先勇先生彈奏了〈流水〉、〈梅花三弄〉、〈幽蘭〉、〈廣陵散〉等多首經典琴曲，引起白先勇先生的極大注意及稱道，令人如對曦曦。雖已彌補了我只能遙望、仰視之憾，卻未曾奢想有日後合作之幸運。

一九六〇年，筆者身爲中央音樂學院古琴專業學生，已對崑曲十分喜愛。在看到北方崑曲劇院演出〈琴挑〉消息之後，急忙前往買票欣賞。其時正值青春秀美的虞俊芳、虞俊生姐妹，飾演陳妙常、潘必正，才高藝精，令二十歲的琴生大癡深醉，忽發此生可有幸作眼前撫琴而歌之書生才子的奇想。誰知四十八年後，竟能以唐代皇家寶琴，與舞臺之上俞玖林、沈豐英這對劇中如仙美眷共同完成這一名家經典——新版《玉簪記》，眞眞作夢都未想到之幸。

此番《玉簪記》用琴，並非單純作爲樂隊伴奏，而是與劇情緊密結合在一起的重要思想感情表達。在陳妙常、潘必正撫琴而歌時，在伴奏中加入琴，有畫龍點睛之功外，更有兩處琴的獨奏段落，得到有力的發揮。作曲家在這兩處的音樂，寫得簡潔而深切。在風格上既與全劇相協調又充分的呈現了琴曲藝術的特點。在蘇州的首演和其後不久在香港的演出中，古琴的表現皆能打動眾多聽者和白先勇先生，還有白先生的朋友們。筆者又時時引以爲幸。

三千年前曾經是「士無故不撤」的琴，在歷代音樂中居於至尊之位，創造了輝煌的藝術高峰之後，至清代後期跌到最冷門的境地。而由一九七六年至今，終於進入初夏之暖。筆者得參與今日之盛舉，且親歷上文所記諸幸事，是足證筆者實爲文化奇緣中「今世琴人之最幸者」。

許培鴻 攝影

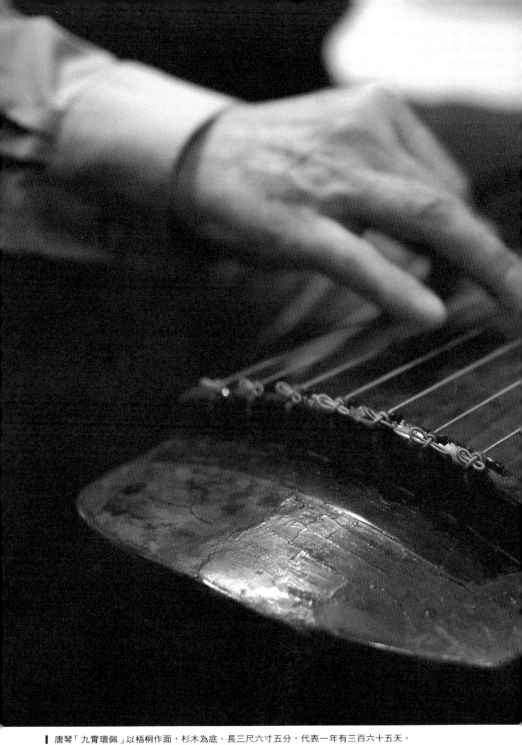

唐琴「九霄環佩」以梧桐作面，杉木為底，長三尺六寸五分，代表一年有三百六十五天。
其聲韻之寬厚，超出樂器及聲學原理，令人稱奇。

新版《玉簪記》的創意
聖俗色空的辯證

新版的創意，是由原著故事所具有的另一個層面上的涵意所啓動引發，使只局限在僧俗相戀的趣味性面向的崑劇《玉簪記》原版，頓然由通俗變為風雅，由單薄變為豐富，由平面變為立體，由意義的靜置變為微妙的延宕。

The
Story
of
Jade
Hairpin
新版玉簪記

創新之美

114

新版《玉簪記》的創意——聖俗色空的辯證

黃瑋儒 攝影

張淑香／劇本整編

臺灣大學中文系兼任教授。青春版《牡丹亭》劇本整編人之一。

玉簪情緣：偶然與宿命

崑劇《玉簪記》原是從高濂所作的明傳奇《玉簪記》改編而來，但這齣戲的特點，目的並不在於演出一個完整的故事，而是掌握了原著愛情的主線，只抽取了其中愛情發展的幾個精粹齣目，濃縮串連成現在所常見的演出版。這個表演版本，結構簡潔緊湊，通俗有趣，是一個戲劇性十分濃厚精彩的小品。從改本來說，去蕪存菁，效果集中，比原著更適合舞臺的表演。不過由於極度化繁為簡的緣故，因此也就無法像原著一樣突顯交代「玉簪」一物的來龍去脈與其在劇中的微妙作用。劇中對「玉簪」輕描淡寫的處理，使很多沒有閱讀過原著的觀眾，看過此劇後，仍然不解其何以名為《玉簪記》。其實在

這個故事中，「玉簪」一物正標示著傳統古典小說戲曲常見的一種主題構作的原則與策略：「偶然與巧合」。這就是說，故事往往是通過一個物件、一個人物或一件小事而引發一連串偶然與巧合的後續發展，而「偶然與巧合」效應的最終目的，卻往往是在彰明其相反面的宿命論。這種律則，應用在愛情故事中，就變成了姻緣前生注定，不是任何變數或人力所能左右的。它反映了一種古典式對愛情極端浪漫的意想：真愛不僅一見鍾情，更是命中注定。就像在《玉簪記》原著故事中，「玉簪」一物原是男女主角雙方家長同僚為官之時指腹為婚的聘物，但在兩家各居一方，久經變故，年遠杳無音訊的情況下，這段婚約，幾乎已不了了之。男主角潘必正甚至根本不知道曾有這段婚約的存在。

但奇妙的是，男女主角卻分別為了赴試與兵禍避難的緣故，都離開原居地而於異鄉的女貞觀巧遇，一尼一俗，在對彼此的關聯毫無所知的情況下，衝破僧俗的藩籬，相戀相愛。當初父母作為聘物的「玉簪」，在冥冥之中又成為兩人臨別定情交換的信物。所以「玉簪」一物遂成為「偶然與巧合」所編織姻緣命定論的鐵證。崑劇《玉簪記》由於略去原著前因後果，只截取中間攸關愛情發生發展精彩多趣的部分，「玉簪」遂在最後〈秋江〉臨別才出現作為交換的信物。這種安排，以愛情為核心，本身具有另一種內在的完整性；雖然不能顯豁「玉簪」所繫「偶

然與巧合」的宿命論的傳奇妙旨，對於無論是否熟知原著故事的觀眾而言，並不至於造成觀賞上的障礙。

新版新視野：聖俗色空的辯證

崑劇《玉簪記》主要是由上海崑劇團所傳承下來的劇目。這一次蘇崑小蘭花班演出新版《玉簪記》，也是在以學習老戲為主旨的意義之下對於傳承的實踐，所以特別鄭重敦請岳美緹與華文漪兩位崑劇巨擘親自教授此劇。師承如此，則主要由俞玖林與沈豐英所表演的新版《玉簪記》，自然應與原版無大出入。但此次製作小組仍然秉持著製作青春版《牡丹亭》的初心與目的，希望為崑劇藝術從傳統過渡到現代的橋梁貢獻一份心力，所以既然號為新版，也必另有因應現代觀眾與劇場美學的創意。這一創意，並非完全憑空想像，而是由原著故事所具有的另一個層面上的涵意所啟動引發。《玉簪記》的愛情故事最大的特點就是涉及僧俗之間一段禁忌的戀愛，而且極其諷刺的是，戀情的發生就在女貞觀，這無疑是極為有傷風化的事情。試想佛堂庵觀竟然變成書生與尼姑戀愛偷情的溫床，這又是何等褻瀆聳動的聽聞！但微妙的是，作者卻安排兩人本有玉簪所繫

指腹為婚的宿緣，似乎有意彌補減輕這段違規的愛情在道德檢驗上的缺失。問題是兩人對此並不知情，所以這種亡羊補牢，欲蓋彌彰的效果，其實揭示了隱伏於其中的一個更饒意味的議題，即是聖與俗、空與色、精神與情欲的相對辯證。這個涉及禁忌的議題，多少反映了明清之際新興的市民大眾文化思潮與趣味，即充滿活力的世情俗趣對傳統上層文化價值的拮抗。但是《玉簪記》的男女主角陳妙常與潘必正，卻絕不可與〈思凡〉〈下山〉的小尼姑小和尚相提並論。他們這段愛情從僧俗藩籬的包袱還原出來，本質上是才子佳人兩相愛悅所滋生的情愫。劇中主角不過是十七、八歲的少年佳麗，他們一個是科場失意，一個是兵禍落難，彼此同病相憐，意氣相投，透過詩歌與琴音傳遞情意，這就顯示在自然生命的熱情中也孳乳著精神性的澤潤。從「情之一字，所以維持世界」觀之，畢竟青春兒女自然真摯的凝情欲愛，是否也足以直通彼界神聖的殿堂？世界各種宗教，不乏以性愛與神愛互喻的例示。聖俗色空兩極之間，不僅是簡單二元對立的關係，它們的並置，更足以引發彼此交相滲透、對話、協商、以至顛覆等等的層層矛盾、糾葛與複雜。這種多重複旨叠音的交響、撞擊、流動與擴散，生發詩與禪的無窮意味，足以擴大提升我們對這段爭議性的僧俗戀情的觀感與視野。這樣的一種宏觀，無疑可以使只局限在僧俗相戀的趣味性面向的崑劇《玉簪記》原版，頓然由通俗變為風雅，由單

薄變爲豐富，由平面變爲立體，由意義的靜置變爲微妙的延宕。這就是新版《玉簪記》所希望呈現的新思維、新視野與新意境。

劇本的整編微調

原版的崑劇《玉簪記》，從原著披沙揀金提煉出一段最挑釁煽動而又富有戲劇性效果的僧俗戀愛情節，確實獨到難能可貴。傳統表演風格近乎通俗風情劇，趣味集中在愛情如何從僧俗藩籬的分界、越界到無界的發展。頗多煽情的諧趣，甚能迎合大眾文化的口味，自成一格，長久以來，其成就已在崑曲劇壇奠定了重要的地位。新版《玉簪記》從二度創意的宏觀新視野出發，在承襲了原版充實的主體基礎之下，勢必再開拓新意發揮的空間，以期能夠從原版脫胎換骨，在情調與格調上都能體現從所未見的意境，使人登高望遠，耳目一曠。爲了達到這個理想，以新視野爲聚焦，製作小組分別從不同面向發掘創意。首先，在劇本方面，爲了配合新思維的主題與風格，做了少許的整編增補。

上崑完整的《玉簪記》表演原版包含有〈下第〉、〈琴挑〉、〈問病〉、〈偷詩〉、〈催試〉與〈秋江〉六折。其中〈下第〉與〈催試〉分別是楔子與過場，主戲全在其餘四折。新版

以〈投庵〉取代了作用僅限於一般敘說緣起的〈下第〉一折，加強其作用，以女主角投庵皈依爲尼極爲隆重的宗教儀式開場，並安排男主角也接著到來投庵，僧俗一見傾心。如此形成「才入佛門，愛情就來叩門」的巨大反諷戲劇效果。這種強效的開場，不但醒目煽動，更蓄滿能量，預示後續的愛情發展與聖俗色空辯證的暗潮洶湧，足以挑逗觀視的欲望。此外，在〈催試〉一折，也補入男女主角偷情之事已露行藏，眾尼暗地裡說長道短，議論紛紛的情節畫面。這一安排，一則再度挑起僧俗色空矛盾衝突的主題，二則加強合理化庵主不顧一切、臨時動念緊急催試送走男主角的保密措施。同時也豐富了貧弱的過場戲，使之生色不少。而情節的連接，因此更顯針線縝密。值得一說的是，劇本的這兩處修動，是完全不影響到原版主體而又完全與之相融的一種微調，目的在突顯強化新思維聖俗色空辯證的主題，使劇情更趨完整飽滿，視野擴大而意境全出。

至於男女主角投庵女貞觀，顧名思義，女貞觀應爲道觀，何以觀中說法行事，都是佛教經典與儀式，而且觀內皈依的女子，也自稱尼姑？這是由於原著便是如此，自然不能擅改。相信高濂所寫自有其現實的背景依據或用意，斷無道佛不辨之理。何況宋代以後，三教趨向合流。原著中寫女貞觀始建於崇尚道教的唐代，可以推想，時移世轉，一個道觀，在時間中也必屢經變革。那麼，既保持富有歷史紀念性的原名，又迎合現實潮

流，變成拜佛為主，也不是不可能的事。中國傳統文化，向來大而化之，兼容並納，世俗一般宗教觀念，變通而不滯，這也是可以理解的。

書畫寫意線條的審美風格

劇本整修的意圖與主題的關係最大，至於如何塑造一個無比雅逸微妙的戲劇精品，從而將這種由小觀大的新視野體現出來，則全賴演員的表演與舞臺美學風格設計的完成。表演方面，《玉簪記》一劇早已是經典之作，既有兩位崑壇大師授藝；又有崑曲專業導演翁國生總攬排練，他為青春版《牡丹亭》排演的〈冥判〉、〈離魂〉、〈移鎮〉等戲目，意境優美動人，已成為此劇的黃金招牌；而演過一百六十多場青春版《牡丹亭》的兩位傑出演員俞玖林與沈豐英，也真正身經百戰；專業陣容如此強固，佳績自可拭目以待。但正因為《玉簪記》的舞臺表演早已成為不易的典範，促使新視野創意所能發揮的空間，除了劇本的微調之外，就完全落在舞臺視覺美學風格創造的關鍵上。在這方面，最重要的是統貫全戲的美學風格的定調，必須重新思考劇本、表演、音樂、服裝、舞美、燈光與整體風格的密切融合統一。由於這個愛情故事的主要場景是宗教氣氛濃厚的

佛門重地女貞觀；書生與尼姑的戀情是在才子佳人詩歌與琴曲的酬唱中滋長；而主題也已經過新視野的提升擴大；因此，呼應如此的情調與格調，在視覺審美風格的設計上，就必須強調抒情詩質與哲學禪意，追求淡雅遠逸微妙的極致。秉持極簡主義的原則，以抽象示意的手法營造空靈寫意的戲劇情境，如此才能將聖與俗相遇，色與空互蕩，精神與情欲交映所產生的無限要眇意境透現出來。有了這樣的意想，遂產生了以水墨線條的書畫作為統一舞臺美學風格的語言符號的決策。中國書畫律動的水墨線條，從字畫形象的用筆動勢中顯現出精氣神韻與心中境界，是活潑的生命脈動最直接的傳真，深得抒情寫意的真髓。而書法，尤其是草書，字象即是心象，更為極盡抽象示意的能事。所謂「一字見意」，它的審美形式本身就是意義所在。最令人會心的是，書法的水墨線條又與崑曲柔長綿細的水磨腔調以及崑劇身段與水袖優雅的表演形式相通相應，若合一契。因此以書畫律動的水墨線條作為統貫全劇的舞臺美學風格的象徵符號，適足以將派出同源的多種古典抒情藝術的眾美集於一堂，極盡視聽的饗宴，實不啻為深得環中的神來妙想。但這種異想天開的審美意境，完全有待多位不同專業藝術家的精誠合作，才得以實現。董陽孜與奚淞的書畫，堪稱當今二絕。這兩位大家以生動靈妙的水墨書畫線條，應合情節，為全劇的每一個場景創意揮毫，相互涵示迴映，體現空間的象徵情境。觀眾將

可以欣賞到奚淞水墨佛像佛手曼妙的神情姿態。而在董陽孜氣韻生動，筆態橫生的各體書法中，竟有為了點景點題而獨創的狂草「荷」字與「秋江」二字，其微妙至極，已由書境入於畫境，令人歎為觀止。至於王童導演與曾詠霓的服裝設計，繼青春版《牡丹亭》的驚世之作後，再度別出心裁，應合水墨線條的意境風格，在淡淨中見神彩，使人澡雪眸目精神。最後在負責舞臺、燈光設計與執行的專家王孟超、黃祖延與王耀崇等人有若魔法師的技術運作下，相信我們想像中空靈寫意的詩境與禪境，必定可以由夢想變成現實，讓熱愛青春版《牡丹亭》的觀眾，再度發出驚喜的鳴響。

123

色膽包天《玉簪記》──琴曲畫畫崑曲新美學

The
Story
of
Jade
Hairpin
新版玉簪記

傳承之美

閑步芳塵數落紅

岳美緹談《玉簪記》

《玉簪記》的〈琴挑〉裡頭都是很基礎的東西，恰恰卻蘊含著崑劇最寶貴的財富、最經典的形式。

在我眼裡，〈琴挑〉、〈偷詩〉就像一顆顆散落的珍珠，把它們串成一線，

成為一個「求精不求全」的大戲，煥發它應有的清香和光澤，是我夢寐以求的。

124

岳美緹／藝術指導

當代崑劇巾生第一人。師承余振飛、沈傳芷等名家，唱念講究，身段瀟灑有韻致，表情細膩生動，蘊含俞派小生所有的氣質和氣度。

許培鴻 攝影

〈以下採訪者王悅陽簡稱「王」，岳美緹簡稱「岳」〉

一曲琴聲伴一生

王——岳老師，最近看到將近五十年前拍攝的上海市戲曲學校崑劇班教學資料片，其中就有您與華文漪老師合演的〈琴挑〉片段。想必您對《玉簪記》別有一番感情吧！

岳——是的。我一九五四年進入上海市戲曲學校首屆崑劇班，到一九五七年改行小生。當時，教我的老師主要是沈傳芷先生，他是「傳字輩」中年齡最大的，又是當年「崑曲傳習所」主教沈月泉大先生的兒子，會戲最多，「傳字輩」師兄弟都尊稱他為「老大

哥」。俞振飛校長就常說：「沈老師肚子裡會的東西最多，亦最寬，不論小生、正旦、老生、副、丑的戲，他都會，而且他有文化，由他打基礎最好。」

由於我是入學第四年才轉行小生（之前是閏門旦），基礎很薄弱，在加緊練功之餘，沈老師對我講：「你先學『巾生』吧。」巾生大都是演年方弱冠，風流倜儻的才子。我當時也並不懂什麼，就開始跟沈老師學戲了，沒想到從此就確定了我的藝術道路。

從第一齣〈亭會〉起，我先後跟沈老師學了〈拾畫〉、〈叫畫〉、〈驚夢〉等折子戲，這其中還有〈琴挑〉。

王──應該說〈琴挑〉是一齣難度很高的崑劇生、旦「對手戲」，需要入情入理，同時在唱腔、舞臺調度、情感表達等方面都有很高的要求。對此您有何體會？

岳──沒錯。在自己幾十年的舞臺生涯中，我看過很多老師演〈琴挑〉，也跟很多老師學過這齣經典折子戲。我感覺這齣戲裡頭都是很基礎的東西，恰恰卻蘊含著崑劇最寶貴的財富、最經典的形式。然而，形式固然要保留，但每個演員都應當有屬於自己的詮釋，光是「演形式」或是「演老師」是不行的。這就需要自己跳進人物中去理解，慢慢琢磨，演出來才可能「有血有肉」。

崑劇「生」、「旦」對子戲很多，不僅是聲腔婉轉柔美、身段繁複多姿，幾乎每字每句都要載歌載舞。從前京劇角兒，都要先學幾折崑腔戲來打基礎，因爲崑曲的吐字、節奏都必須經過一種嚴格訓練，尤其是身段的舉手投足，都要求角度、方向，而且它的唱腔要求一氣呵成，一句連一句，一字接一字，沒有過門，隨著唱詞表演出各種不同動作與姿態。許多精彩之處，如眼神的交流、身段的造型、舞蹈的配合等等，要求達到絲絲入扣，天衣無縫地表演出人物的內心與故事情景的發展，這就要求表演極爲細膩生動，使每個眼神、每個姿態都非常準確。可以說，〈琴挑〉與我合作最多、最默契的應當是華文漪了。我與她少年時就是同窗好友，數十年舞臺上同歌共舞，幾乎所有的小生小旦戲如《牡丹亭》、《晴雯》、《牆頭馬上》等都是與她搭檔的。

而《玉簪記》則當屬我們配合最爲默契的劇目之一。回想當年沈老師教了我和她〈琴挑〉之後，我們幾乎天天起早摸黑一起練一起唱。熟練一個身段要下幾十遍功夫，而要做到兩個人同聲同氣，同步同舞就要下幾百遍的功夫，這才有了我們後來的純熟與默契。

王——如何會想到在「文革」之後的上世紀八〇年代初，恢復排演全本《玉簪記》呢？

岳──崑曲藝術在我的眼裡，就像個端麗的婦人，那樣高雅，那樣富有；但有時她又像個蹣跚的老人，走得那麼沉重，那麼疲憊。從我開始演戲起，就朦朧感覺到崑曲與今天的觀眾相距是多麼遙遠。然而，當我漸漸試著把自己對生活，對感情的理解來表演那些古代人物時，一下子覺得這些原本生活在古代的人物也可以走近觀眾，甚至也可以感動自己！於是我發現：任何傳統老戲，儘管形式、唱腔、鑼鼓是傳統的，但節奏、感情、思想都要有自己的審美觀，要有現代人的審美意識，才可能使傳統戲的演出上一個臺階。尤其當我在上世紀八〇年代初率先恢復演出全本《牡丹亭》後，更堅定了自己的這一想法。

於是，我的眼光注視到《玉簪記》上。這是個人情味十足的小生、小旦戲，其中〈琴挑〉一折經過幾代藝術家的精雕細琢，已成為舞臺藝術的精品。它又是崑曲小生的看家戲，每個小生演員都對它下過一番苦功。在我眼裡〈琴挑〉、〈偷詩〉就像一顆顆散落的珍珠，把它們串成一線，成為一個「求精不求全」的大戲，煥發它應有的清香和光澤，這是我夢寐以求的。

於是，我、華文漪與編導一起，從原來三十三折傳奇《玉簪記》中，刪頭去尾，選取了〈琴挑〉、〈問病〉、〈偷詩〉、〈催試〉、〈秋江〉五折。從兩位主人公相遇到分

別，用感情線來貫穿全劇。原來傳統折子的結構已相當嚴整，表演和音樂都很美，但因這些劇目都是當時時代的產物，免不了有些敗筆。如其中有不少色情的臺詞，庸俗的調情動作，使潘必正這個人物很容易演成輕浮油滑的情場老手。還將〈偷詩〉一折作為「偷情」戲來演。因此，在上世紀五〇年代，它屬於「禁戲」範圍，不能公開演出。對此，我們嘗試著剔除了那些庸俗和糟粕，把〈偷詩〉的一個不好的「大尾巴」全部刪去。這樣一來，並不需要大動原有的結構，卻得以用今天的審美情趣挖掘出了潘必正、陳妙常兩位主人公內心熱愛生活，渴望愛情的美好願望，刻畫他們細微的心理過程。就好像工筆畫中線條，把人物思想表現得透亮透亮，最終演繹成個濃濃的情趣盎然的感情戲。

獨步芳塵演潘郎

王──請您談談《玉簪記》的傳承關係。

岳──早年我向沈傳芷老師學〈琴挑〉時，注意力都在一招一式的規範身段上。崑曲無

論生、旦、淨、末、丑，一舉一動都要和唱詞配合，尤其生、旦戲更講究載歌載舞。

所以一個出場，一個動作，一句唱詞，不知要反覆練多少遍。尤其是〔懶畫眉〕、〔朝

元歌〕等幾段，唱腔韻味濃，舞蹈身段又美，常常令人自我陶醉，百練不煩。

那年看俞振飛、言慧珠兩位老師演出〈琴挑〉，當演到潘必正操琴畢：

妙常不安地問：「君方盛年何故彈此無妻之曲？」

早有準備的潘必正巧妙地回答：「小生實未有妻！」

聰明的妙常臨時慌了手腳，隨即推託：「這也不關我事。」

自以為抓住機會的潘必正立即接道：「欲求仙姑──」

誰知回過神來的妙常立即正色：「啊？！」

眼見不成，潘必正只得急中生智：「喔，面教一曲如何？」

當時，我被兩位老師投入到人物內心的精湛表演震呆了。突然一陣掌聲把我驚

回。這麼一個「瘋戲」能讓觀眾如此興奮，給我的印象太深了！

以後我在向俞振飛老師學戲時，發現崑曲繁複的身段在他身上淡化了。他的身段

比我學的簡化一半，每個造型給人物印象很深。我也曾學著俞老師那樣簡化些身段，

結果卻像在「等拍照」，常常動作完了在等唱腔，總難把握。俞老師那種不刻意表現

崑曲的身段而是突出表演人物感情起伏的表演特點，使我懂得要把一切手段都融會於藝術之中，這就是「蜜成花不見」的藝術境界。

很多年後，我又有機會去杭州向周傳瑛老師學這個戲。我從他表演時神采飛揚的眼神中驚喜地發現，這正是潘必正真摯深情的眼睛。此時，我意識到眼神是形神的聚焦點，用眼睛交流感情是表演這類「內心」戲的特殊手段。三位老師給我從小打的基礎，以至幾十年中的薰陶，使我耳濡目染到潘必正這一個活生生的人物。

王——您對於潘必正這一角色有何體會？在〈琴挑〉中又是如何演繹出來的？

岳——我非常喜愛這個人物，我心目中的潘必正完全不是世故、迂腐的讀書人。他熱情而通達，對妙常的愛情，也絕非一見傾心那麼簡單膚淺。他在考場失意，徬徨惆悵之時，遇見這位嫻靜秀慧的道姑。欽佩她知書達理，善解人意；同情惋惜她青春年華竟在青燈黃卷中虛度。當察覺到她內心的本性時，便激起了憐愛之心。但妙常畢竟凝於教規，時時把感情深埋心底。他像個探險者，一次次地向妙常心底投石，這就是〈琴挑〉中的挑之以情，試之以心。

潘必正熱情而不輕浮，真誠而不迂呆。在戲中有兩次妙常操琴時，潘用手去撫摸她的手，兩次用肩去碰她。這個動作，用人體接觸來撩動對方感情，很容易演成「動手動腳」，流於輕薄。我曾經改成用扇子去按妙常的手，用水袖去彈妙常的肘，但都難達到感情深層的交流。記得阿甲、李紫貴導演也都曾指點過我這段戲的表演，要求我「含蓄而鮮明」，「動作的深度是對人物的理解」。我便把這兩個動作看作是把握潘必正這個人物品質、素養的關鍵。潘必正愛慕妙常絕不是逢場作戲，心血來潮。然而他畢竟青春年少，風流倜儻，奇特的愛情對他充滿吸引力。任何宗教禮教層層困阻，他也敢冒險闖入禁地。我以人物的感情作誘導，使動作不停留在表面上，而是使自己真正潛入到人物的感覺中去。例如：第一次「摸手」，乃是潘聞琴聲而來，躲在妙常身後，不忍打擾她的琴思。老的演法此時是用扇子將在妙常肩上煽得的香氣放在鼻子嗅，這個動作我覺得太庸俗，人品也太低下，我改掉了。為突出此時他被妙常導演的香氣放在鼻子神情、玲瓏的手指，一種無言、孤寂的美所傾倒，舞臺調度改成圍著妙常身後走一大圈，在凝神貫注時不自覺地伸手去撫摸。記得有一年我們在峨眉山寺廟中，見一尊漢白玉雕成的佛像身披紅袈裟，英俊精美，尤其眉眼善良，嘴角微微帶笑，溫存極了。明知寺內寫著「不准動手」，我竟會不自覺地去撫摸了一下，當時我內心愛慕他的美

勝於對佛的虔誠。所以潘必正的「明知故犯」我是可以理解和體會的。潘操琴，兩人需要對換座位。這間很小的房間，換座時，兩人幾乎擦肩而過。當走到最近的一刹，異性的吸引，鼓勵他去叩開這緊閉的心靈：「她果真是泥塑木雕那樣的冷漠麼？」於是裝著無意用肩試探地碰了她一下，我認為這是一次心靈的探索，並期望以此得到肯定的答案。因此當看到妙常驚慌、羞怯的神情時，潘必正為自己探索成功而差一點不能自已。這一個「碰肩」動作含蓄而鮮明：準確的步子，碰前一秒鐘的停頓、碰時的節奏、吃驚的回身……這樣便把他的思維展示得一清二楚。

妙常操琴，第二次換位，兩人又對面走來……此時潘的心情是激動的，已經挑明了心事，心理障礙也已去掉一半，又走在最近的一刹。他想再「戲謔」一次，我理解的「戲謔」是人際關係親近的表示。他正欲「故技重演」，卻被聰明的妙常提防到了，迅速側身躲過。這一躲，使他感覺到愛情的回應，看到了妙常如一潭死水的心在湧動，他心花怒放了！因此，當再聽妙常唱道：「煙淡淡兮輕雲，香藹藹兮桂陰；歎長宵兮孤冷……」時，被她內心的淒清孤冷深深地感動了，情不自禁地伸出雙手去安慰她，期望自己的真誠能鼓蕩她心弦的共振……。

這兩次「摸手」，兩次「碰肩」，心裡沒有絲毫輕浮和邪念。如果簡單演成故意接

近女性，那就很俗，而且不美了。我始終想捕捉人物內心純真的感覺，有時真會覺得自己就是潘必正了！〈琴挑〉是全劇最精細最敏感的部分，抓準了，以後幾折如同背靠大樹，心裡就是有了依傍。

王——〈問病〉原本是一齣久不上演的「冷戲」，對此，您是如何處理的？

岳——〈問病〉中潘必正的「病」，其實是「相思」，此刻的他，更渴望理解，渴望感情。琴挑未成，他被妙常拒之門外，他擔憂妙常會如何看待自己的真情？這場愛情能否有結果？為此鬱鬱而病。當妙常隨姑母前來探病，他敏感到希望來了！要抓住這個機會，讓妙常明白自己的一往情深。但因姑母在場，不敢講也講不清，急得哭了起來。這時妙常一個眼神，一個擦淚，對潘都是極大的鼓舞。所以我想像中潘必正在昏沉沉中聽到妙常說：「吉人自有天相，料然無事！」他竟像觸到妙常的溫情，恨不能把心掏出來，他猛地直立起來，眼睛大放光采，抱拳作揖道：「有勞吓——」病也好了一大半。

這一折很有特點，潘必正從頭至尾坐在桌後，沒有身段，沒有載歌載舞。除了

唱，主要由眼神來交流。一臺戲四個演員，一起投入，相互襯托，有時會達到觀眾和自己都非常愉悅的境地。

王——在之後的〈偷詩〉與〈秋江〉，幾乎是從「大喜」到「大悲」，人物感情跨度大，變化極爲豐富，在極少有傳統程式借鑒的情況下，您是如何演繹的？

岳——我覺得還是要從人物情感出發。有了問病的感情基礎，〈偷詩〉就應該抓住「偷」字的主動性來推進人物關係的變化了。病癒後，潘必正急不可待地要想跨越和妙常之間的鴻溝，「詩」給了他借梯登天的機會。按過去的演法，偷得詩後潘必正行爲輕佻，以詩要挾妙常，誘她就範，以致乘機偎抱，急於求歡的輕狂舉動，這絕對有損於他們的愛情。我以爲他對妙常是至誠至愛的，不能演成壞小子。再說「偷」是他摘取愛情的甜果，因此必須小心謹慎，觸怒了妙常將前功盡棄。「詩」是妙常一顆青春火熱的心，在得到愛情憑證後，他便以堅定、大膽的決心去衝垮妙常心中層層精神枷鎖。「偷」又要以一個「輕」字來演，這個「輕」字不僅僅是躡手躡腳進入雲房，悄悄抽出妙常臂下的詩箋，輕聲賞析詩句等外部動作的輕快，而是要眞正像抽絲剝繭那樣

細心耐心來等待和鼓勵妙常，小心翼翼地維護她的自尊心，又要機智勇敢地推開她心靈的窗戶，以眞誠的感情來撫慰一顆膽怯的心。這一系列內心動作，眞正的表現了潘的人品和性格，把這點熱情演出來，潘就是個可以信賴的人了。在處理兩心相悅兩情相愛時唱的「今宵牛女銀河咫尺間，好一似穿針會，兩下裡青春濃桃豔李……」我把節奏放慢好幾倍，用輕輕唱法，在一片靜謐中，好像是兩顆心歡跳的聲音，造成一個耳語心聲，滿臺溫馨、甜美的氣氛。

聽「傳字輩」老師講，以前的〈秋江〉並沒有什麼排場，主要是兩人相望，對唱：「秋江一望淚潸潸」這段【小桃紅】名曲。這樣處理，當然不能使我滿意。我認爲，這時一定要把戲推向高潮。在川劇《妙常追舟》的誘發下，我們延伸出兩隻船你追我迎的情節：潘被逼離去，心中十分不安，突然聽到妙常的船趕來，他驚喜而慌忙地要將船迎上去，又因江水衝撞的慣性，愈想靠攏，愈是擦肩而過，情急之中隔舟抓住了妙常衣袖，不顧一切地將她擁在懷裡……這個熱烈的場景後是大段載歌載舞的抒情唱段，潘吐露了一片眞情，要妙常務必寬心、放心，等著他回來。當「暮雨朝雲兩下單」的尾聲中，兩船漸漸分開……於是，觀眾才會相信他們不久一定會重逢，並且相信他們的愛情一定會地久天長的！

色膽包天《玉簪記》──琴曲畫畫崑曲新美學

重排《玉簪》感觸多

王——正是由於您的孜孜以求與不斷創新，使得《玉簪記》自改編創排至今已成為當代崑劇舞臺上的精品之作。時隔二十年之後，再度指導新版《玉簪記》，您有何感想？

岳——我首先要對白先勇老師如此看重崑曲、懂得崑曲、欣賞崑曲表示感激。從《牡丹亭》到《玉簪記》，在生旦戲的選擇上，他的眼光之敏銳、理念之準確，更令我感到由衷的佩服。同時，在我的印象裡，《玉簪記》已經有著很固定、很規範的表演程式，如何製作新版，令我充滿好奇。尤其是在沒有對劇本大作修改的前提下，如何挖掘出新的意境，既要把道觀中寂靜、高雅的氛圍表現出來，又要突出生旦之間不斷波折起伏的細膩情感，兩者如何加以統一？在傳統戲裡，演員完全通過「演」來表現，身段、唱腔、表演……但作為一齣重新編排的大戲，新版《玉簪記》究竟會如何？這始終吸引著我充滿新鮮感與好奇心。

一直到我教完全劇合成的那天，我才一點點意識到，原來這齣戲是這樣去做的。令我一下子豁然開朗，感到「很妙」！

首先，這齣戲在原有的基礎上通過主創人員的努力，被挖掘得更深、更細了。我能夠充分地感受到，整齣戲是一直努力在往「崑曲」上靠的——高雅、精緻、嚴謹、簡潔。絕不是「似有似無」的模仿，更不是「離經叛道」的改變，主創人員緊緊抓住了崑曲藝術最核心的部分，簡潔而不簡單，大氣卻不粗糙。無論是背景上的佛像、佛手還是書法、古琴，白老師都邀請到了頂級高手爲之「量身定做」，因而使得全劇看似淡雅清新，卻始終有著一股強烈的藝術感染力撲面而來。最令我難忘的就是最後一折〈秋江〉。之前背景已經用過奚淞先生繪製的佛像、佛手，那麼在〈秋江〉中到底應該用什麼？我沒想到舞臺背景居然是董陽孜老師寫的大大的「秋江」二字，且根據劇情的不斷推進變換了三種字體！太妙了！董老師告訴我，爲了寫好這兩個字，她差不多寫了將近五十多幅「秋江」，供白老師挑選使用！這樣精益求精的藝術態度，才可能使得呈現於觀眾眼前的新版《玉簪記》如此動人，令人感到耳目一新。我覺得，正是通過書法、古琴、國畫、古詩詞、佛經等傳統文化元素的大量介入，新版《玉簪記》得以將崑曲藝術詮釋得很雅，很妙，很高！非常符合崑曲在我心中的定位。

除了氛圍的成功營造之外，音樂的功勞也很大。《玉簪記》的唱腔那麼好，如何使之統一在一種美好的情調之下？白老師想到了「古琴」。作爲與崑曲藝術同爲「人類非

色膽包天《玉簪記》——琴曲畫畫崑曲新美學

物質文化遺產代表作」的古琴，與崑曲「貼」得很近，「琴」就是「情」，通過〈琴挑〉中「琴曲」旋律的反覆運用、變奏，將全劇情感貫穿始終，真是一個大手筆。

總的來說，新版《玉簪記》有著高濃度、高層次文化的介入，因而在氛圍的營造，情感的表達上，做得相當到位。這樣一來，也很好地帶動了演員進入人物內心世界，為其更好地塑造角色奠定了扎實的基礎。

王——對於您的學生俞玖林的表現，您有何評價？

岳——中國的傳統戲曲到了我們這一代，仍然還是口傳心授的承襲方法，我深信這是因為傳統藝術除了手、眼、身、法、步的授技外，還有一個我自稱為是「心靈感受」。記得不知哪位作家曾經說道：「花在人的生活中把大地裝扮得錦繡燦爛，予人以美的享受，陶冶世人的感情，它的力量是深隱的，而不是顯著的。」戲曲與花在某種意義上是相似的，它是給人深沉影響的。戲曲如此，那麼傳授技藝的師傅們，他們從內到外的品性和氣質，也在他一招一式的潛移默化中薰染著他的後代人。

俞玖林作為我的學生，我感到他的條件非常好，真的是一塊崑曲「巾生」的好料。因此我對他是寄予厚望的。不要小看崑曲的「巾生」，真的很難唱好！表演得過頭了

就難免脂粉氣，若不到位則又顯得粗俗氣，很難把握。俞玖林有著俊美的扮相，高姚的個頭，勻稱的身材，聲音、氣質都很好，儒雅飄逸之中也不乏穩健陽剛，總的來說基本條件很不錯。所以我總希望在他的身上，能夠更多地演繹出柳夢梅、潘必正、張君瑞等等許許多多不同的「崑曲巾生」。同時，他在演出青春版《牡丹亭》一百場之後迫切希望改變自己、突破自我的心情也很明顯。因此我願意盡我所能幫助他。

對於他此次在新版《玉簪記》中的表現，總的來說我還是滿意的。希望他能夠再接再厲，儘快克服缺點，勇於創新，在人物體會、程式活用、唱腔念白方面能有更好的表現。現在，我對他的最大期望就是：不要停留在《牡丹亭》一百場的成功與輝煌，要更努力地走出自己的道路，而不再是模仿老師。相信通過他的努力，一定會取得更大的進步！

王——為您的藝術精神所感動，也祝賀您的舞臺藝術得到很好的傳承與弘揚！

岳——謝謝！

（上海市作家協會會員，《新民周刊》記者王悅陽採訪）

秋江一曲故園情

華文漪談《玉簪記》

我總覺得，不能死守著崑曲這一門藝術一成不變，應當廣泛學習各類藝術。

只要好聽、好看，能夠豐富舞臺、豐富人物，我就要學習！

華文漪／藝術指導

主攻閨門旦，表演含蓄而有爆發力，將程式不落痕跡地融合在表演中，為崑曲舞臺創造韻味悠長、雋永脫俗的美麗形象。

許培鴻 攝影

〈以下採訪者王悅陽簡稱「王」，華文漪簡稱「華」〉

半世紀的情緣

王——華老師，您第一次接觸崑劇《玉簪記》是在什麼時候？

華——那是在上世紀五〇年代，我進「上海戲曲學校」崑劇班不久。當時我大概算一個很不活躍的學生吧，話也不多，不屬於很「開竅」的那種人。一直到進京彙報演出〈斷橋〉得到好評，才開始慢慢冒尖，學校裡也開始有意培養起我來。當時我的主教老師是「傳字輩」的朱傳茗先生，在他的傳授下，我和岳美緹一起

王——經歷了「文革」之後，重新投身崑劇舞臺時，為什麼會想到再度收拾起〈琴挑〉，並排演了全本《玉簪記》？

華——那是在上世紀八〇年代初。當時岳美緹和我已經恢復出一齣相對比較完整的《牡丹亭》，也引起了一定的反響。為此，我們就想，是否能繼續從崑劇傳統劇目的海洋中找出新的創作方向？在反覆討論、商量之後，我們決定排演全本《玉簪記》。當時，朱傳茗老師已經逝世了，就由「傳字輩」的另一位藝術家——沈傳芷老師給我們排演。沈老師以前是唱過旦角的，後來才改的小生，因此對生旦戲的把握、表現特別準確、到位。在他的幫助下，我和美緹恢復了〈琴挑〉，又學習了〈問病〉。為了使之

學習了《玉簪記》中的〈琴挑〉一折。這大概是我最早接觸到《玉簪記》吧！當時的學習很簡單，僅僅是學會了唱腔、身段、場上調度，僅此而已，是一個比較簡單的框架。彙報演出的時候也就是「照葫蘆畫瓢」，以模仿為主，根本談不上表現人物性格。不過當時我們有一個得天獨厚的條件，就是看戲多，看好戲多。光〈琴挑〉一折，我就看過很多次俞振飛與言慧珠兩位老師的精彩表演，留下了很深刻的印象。

完整，我還去杭州向姚傳薌老師學習了他的拿手絕活──〈偷詩〉，最後，在沈老師的幫助下，我和美緹又「捏」出了〈秋江〉。這樣一來，全本《玉簪記》就完整了。

在排演過程中，對於許多原有傳統折子戲繁複、囉嗦，甚至比較「色情」的部分，我們都作了大幅度的修改，更突出潘必正與陳妙常可貴的愛情，以感情線來貫穿全劇，使之更純潔，更美好。這樣一來，在生旦戲的表演上，也更見功夫，更爲細膩、眞摯，變成了一齣有著濃濃人情味的古典愛情劇。當年的演出應該說是比較成功的，俞振飛老師親自來劇場看了三次，並認爲「這齣戲改得舒服，剪裁得當，令人感覺彷彿原來就該是這樣的。」憑著這齣戲，我和美緹還雙雙獲得了「中國戲曲梅花獎」，因此我對於《玉簪記》，是有著很特殊感情的。

別開生面演妙常

王──請您簡要分析陳妙常這一人物形象與藝術特色。

華──首先，她是一位正值妙齡，青春動人的美麗女子，雖然身在道觀，彷彿四大皆

空，但事實上她依然有著自己的喜怒哀樂，有著嚮往美好愛情的追求與渴望。因此，當她遇見了青春儒雅的潘必正時，內心其實並不是如一潭死水一般的。〈琴挑〉是崑劇生旦戲的經典之作，但如果把握不好，很容易將之演「冷」，演「瘟」。如何吸引觀眾？需要在「情」字上做足文章。當初在戲校裡，朱老師給我們搭了一個框架，到沈老師給我們複排時，就豐富了很多。沈老師的「小動作」特別多，很注重細節上的把握與人物情感的微妙變化。我舉個例子：原來的表演，小生唱的時候旦角是沒有動作，也沒有情緒地呆坐著的。但沈老師卻要求我在小生演唱的時候配合曲詞，做出相應的反應、動作，乃至一個個微妙複雜的小神態、小表情。這樣一來，人物之間有了呼應，小生與旦角的情感交流就更細膩豐富了，戲也就不會冷場了。〈琴挑〉裡的陳妙常是「外硬內柔」，對著潘必正時故意假惺惺一本正經，而等到潘郎離開，卻又忍不住一吐芳心。在舞臺表現上，就一定要做足，要讓觀眾知道陳妙常的真實情感。如何表現呢？最重要的是眼神，不僅要與潘必正交流，更要向觀眾交流。還有面部肌肉的鬆弛、緊張，嘴形的變化，手腳、臺步的運用……都可以很好地表現人物，我對此的把握是——「既不能過火，但也不能沒有」。

〈問病〉中的陳妙常已經漸漸由「被動」走向「主動」。當她得知心上人病篤，首

先表現的就是關心，進而忍不住前去探望。在「問病」過程中，兩人依然在進行著情

感交流，小生借病「投石問路」，此時陳妙常對於潘必正則有了更多關心、愛戀與不

捨。兩人的情感在含蓄的表達中已經有了細小的變化與昇華。

到了〈偷詩〉，陳妙常抑制已久的感情終於按耐不住，爆發了出來。聰明的潘必

正抓準時機，兩人終於成就良緣。當初姚傳薌老師在教授此劇時，豐富了許多細小的

表情、動作，比如說扭身體、甩水袖、皺眉頭等等，這樣使得陳妙常更像一位情感細

膩的小家碧玉。儘管這樣的處理與朱老師、沈老師的表現方法不同，但我認為是符合

陳妙常這個人物的性格氣質的，於是我就大膽運用到舞臺上，展現了陳妙常秀麗端莊

之外的溫情脈脈、聰明機靈。我認為這是符合人物在當時環境下的心情的。

〈秋江〉是全劇的高潮，這齣戲我們並沒有按照傳統的路子演，而是根據自己的

舞臺經驗，加上沈老師的加工提高，創造了一齣全新的折子戲。在排練時，沈老師就

很強調，情感表達要有層次，在唱主曲〔小桃紅〕時兩人不能老是停在原地一動不動。

於是我就和美緹設計了現在載歌載舞，水袖翻飛的身段與調度。陳妙常在追舟時，是

十分痛苦的，兩人美好的愛情被橫刀斬斷，她是不捨、不願、不甘的。當遇上了潘郎

之後，兩人彼此的無奈、痛苦一下子爆發出來，陳妙常滿腔的委屈、哀怨與惆悵都表

現了出來。她擔心潘郎會忘記這段美好的感情，更害怕兩人最終沒有結果。當兩人互相交換了定情信物之後，她的心這才放下，最終在古道夕陽，依依不捨的氣氛中，揮淚而別。

在「追舟」，我有意識地學習、借鑒了京劇、川劇中〈秋江〉的表現。目的只有一個，讓這齣折子戲更細膩、豐富、好看。我總覺得，不能死守著崑曲這一門藝術一成不變，應當廣泛學習各類藝術。這也是我排演《玉簪記》後的最大體會。有人說我唱的崑曲不像崑曲，而是「京崑」，我不怕。只要好聽、好看，能夠豐富舞臺、豐富人物，我就要學習！

二十年後重聚首

王——此次參與新版《玉簪記》的教學指導工作，您有何體會？

華——我與美緹整整二十年沒有再合作演出過《玉簪記》了。所以當白先勇老師找到我，要我擔任新版藝術指導時，一開始我是有些顧慮的，都忘記得差不多了嘛！後

王──您對於自己的學生沈豐英有何評價？

華──她是一個可造之才，很聰明，也是一塊「閨門旦」的好料。因此，我作為老師應該算是對她傾囊相授了，呵呵呵。儘管每次教學的時間都不長，但我覺得沈豐英學得很用心，吸收得也很扎實，對她的認真與進步我還是很滿意的。《玉簪記》是一齣很好的崑劇生旦戲，需要好的搭檔長期在舞臺上不斷默契、用心地演繹，才會更為動人。相信假以時日沈豐英會演得更好，作為老師我期待那天的到來。

王──謝謝華老師！為您扎實、認真的教學態度所感動，更為您的崑劇閨門旦藝術得以

來，在白老師的再三鼓勵、說服下，我最終答應指導此劇。沒想到回到排練場，我與美緹竟然一下子找回了當年的感覺！一個眼神，一個動作，都彷彿回到了幾十年前。我感到，這兩位青年演員是可造之才，我願意將自己的藝術毫無保留傳授給他們。或許，這也是我與岳老師舞臺生命的一種延續，崑劇藝術有人接班下去，我和岳老師都很欣慰。

傳承、發揚而高興！

華——謝謝！

（上海市作家協會會員，《新民周刊》記者王悅陽採訪）

董陽孜／書法家

幾乎是用字表達了最強的繪畫效果。對書法的生命能世世代代地流傳下去有極大的使命感。最期望的是保留中國文字所具有的時代意義。

文字之舞 | 書法美學元素與崑曲舞臺線條的融合

我寫什麼，你念得懂，你就知道我的心在說什麼。這就是文字的內在聲音。

在新版《玉簪記》中，我把自己的想法醞釀、沉澱、抒發，書法已非裝飾而是融入。

這個融入對我是很重要的表達，所以我跟白老師說，我玩得很過癮。

中國文字的線條優美靈動，放置在任何空間中，能磅礡大氣，能低迴婉約，可展現陽剛之勢，也可鋪陳陰柔之姿。以結合表演藝術而言，在書法篆、隸、楷、行、草五體中，尤以行書、草書最能表現舞臺的視覺美學意境。

白先勇老師愛崑成癡，傳爲美談，多年來他自許是「崑曲義工」，致力於崑曲藝術的創新與發揚。從某一個時空斷面來看，白老師曾經對我說：「妳是始作俑者」，緣由就在一九九九年，大陸崑曲藝術家張繼青來臺演出經典崑曲之前，我越洋電邀白老師返國，希望請他寫一篇文章。白老師專程自聖塔芭芭拉回來一賞崑曲祭酒的風華，並且在新舞臺與張繼青展開一場「文曲星競芳菲」對談會。能夠參與安排如此盛會，我覺得意義特殊，因爲從早年關注崑曲開始，我就一直很樂意爲崑曲作義工。

曲藝書藝互映互照

二〇〇四年，白老師打造青春版《牡丹亭》時邀我加入製作團隊，我因事忙無法抽身，只能以幫忙性質盡一分心力。時隔四年，白老師再度舞動精妙之思，準備以《玉簪記》宴饗觀眾之際，我即答應白老師，好，我就從頭玩起、全程參與，真正將書法融入崑曲舞臺，展現曲藝書藝互映互照之美。

這是我第一次嘗試根據劇名曲目，以書法水墨線條結合劇本情節而揮寫的創作。新版《玉簪記》是精雅可愛的小品，我為其寫了八組書法，依序是「玉簪記」、「高濂」、「女貞觀」、「法華經文」、「淨」、「荷」、「色不異空空不異色，色即是空空即是色」以及「秋江」。

戲一開場，行書的「女貞觀」為空間點題；小楷寫成的大段《法華經》文，則把修行淨地莊嚴、寂靜的道

▌小楷書寫的《法華經》文。

觀氛圍自然流露出來。接下來的情節是女主角投庵、皈依受戒，我為她披身的素袍寫了一個「淨」字，喻示生命歷程的轉折；其間曾經嘗試過隸書與草書，後來美術總監王童選用了草書的一款。

劇情進入到男主角科場失意，借住女貞觀而逢遇女主角，一僧一俗一見傾心了。在此當下，荷花池畔這對青春兒女的情竇初開，該如何表現呢？我本來構思以層次多重的「石」字，化現抽象的庭園空間，後來覺得一個「荷」字，更能詩化場景，透發男女主角心境。因此突破書體限制，在很個人化的獨創之「荷」上，實驗性地加上兩點，然後套上粉紅色調。即使原本認不出荷字，看到那點睛的粉紅，也能會心一覺，不言而喻。

情節發展到〈問病〉這一折，男主角生病了，女主角前去探望。女貞觀主雖然中隔在小倆口間，但兩廂一來一往眼波顧盼，光色盈漾的浪漫情懷，就這樣在空門中款款流動開來。

「色不異空空不異色，色即是空空即是色」懸空垂掛，僧俗的藩籬、禁忌的愛戀，《心經》的這二句話當空照眼，給人無限思省空間。渲染這場戲的內心脈絡，本來有三段文字內容列入考慮（另外是兩首詩），我當然選擇了這一聯。原因是大家耳熟能詳，在我抽象的字體裡只要識出一二字，就能琅琅上口念通全句。這種與觀眾間的直接會通，是一個很重要的相融。

〈秋江〉一折的表現，就更是高難度的挑戰了。這場戲將全劇推向高潮，秋意瑟瑟的江面上，男主角被迫乘舟離去，女主角雇船急急趕來，水波推湧，欲近還遠，兩舟對望，離情依依。這劇力萬鈞的一場戲，白老師與我有很深入的討論。我在心中琢磨著，要描繪水的波濤嗎？或者直白寫上秋江二字？這個熱烈的抒情唱段，在我心中不斷迴盪演繹，最後寫出的「秋江」多達五十幾幅。美術總監王童選了其中三幅，而且別出心裁地讓它們流動，隨著劇情的動勢、舞臺的動勢，隨著人物的水袖翻飛、舞蹈唱腔的淋漓流瀉，三幅「秋江」推進變換，一幅比一幅抽象，一幅比一幅寫意而流，流至溶漾處，就是江水了。

想像一下舞臺上的唱作，如果背景的江水是一個具象的襯應，或者以隸書以行書表現，都無法切題點化深透劇情。只能是草書！而且是淡墨的草書，讓舞臺有深遠的空

間感。江水流動，但不礙前面人物的舞動，觀眾看戲時可能還不知覺已變換過三幅「秋江」了。臺上的主從之別，書法作為增色的補助功能，假如文字寫得好，整體意象空間就被點醒了，讓人身歷其境，這就是文字的功力。

由於舞臺背景是以投影呈現，所以這八組書法我都寫得不大。小字投影放大，若要保其氣勢磅礡，關鍵就在結構。如果寫書法的人對中國文字認識不足，對結構掌握不住，力量很容易垮散。反之，結構嚴謹，不論放大或縮小，力道依然充沛飽滿。

書法創作需兼具理性與感性

一幅書法創作結構如何、重點何在，對我而言，有理性的構思，也有感性的直覺。

以「色不異空空不異色，色即是空空即是色」來看，點與線條的分布組合，有粗有細，有疏有密，有緩有急，頓行曲直之中，雖然點的表現很多，但我讓它面貌有趣，活潑有力。在「色即是空空即是色」裡，前後的「色」不一樣，前後的「空」也不一樣，如何拿捏它的剛柔態勢，無法三言兩語道盡，一定要在書寫的當下，軟的毛筆觸及軟的紙幅那一瞬間，自然形成。如果要問為什麼這一點特別重，我只能說，在美感直覺自然就知道必須要重。當然，沒有人硬性規定寫法如何，前後對調行不行？也行，但必然要有輕

■ 三幅抽象的「秋江」二字，呈現江水愈來愈浩大，男女主角熱情澎湃的意境。

重之分。比如，「色即是空」，輕輕的墨色，帶到就好；「空即是色」，則墨重聲重，加強語氣，音樂性就出來了。我們講話有輕有重，書法亦同。書法家在揮毫時筆隨意走，所以我們在欣賞書法時，也要隨著水墨的線條前進，甚至可以念出聲音。前「色」與後「色」，一輕一重，我就是在提醒，後面這個地方加重語氣了。

我寫什麼，你念得懂，你就知道我的心在說什麼。這就是文字的內在聲音。

我們的文字是如此生動，既有藝術性，也有裝飾性，如何呈現在各個空間，端賴書寫者的審美功力。以我推動書法而言，我希望各種字體都能在舞臺出現。篆、隸、楷、行、草的多種面目，在強調淡雅輕逸的新版《玉簪記》裡，墨色較重的篆書與隸書無法融入，但在青春版《牡丹亭》裡，飾屏上就有隸書出現。

我一直強調，書法是活的，就看如何活寫活用。一樣的字句寫在這裡是如此，換了場景就不一樣了。如果不懂書法的旨趣，今天明天後天、這裡那裡所到之處，大筆一揮一模一樣，那就把書法寫死了。書法創作是文字的詮釋，各人不同，就如演奏家詮釋莫札特的曲子各各不同一樣。如果只求粗淺易懂，那書法還有藝術的精彩可言嗎？我的作品常有獨創，仍是文字，但更屬視覺意象。

視覺藝術在現今這個時代居於優先地位，孩子還不認識文字之前，一定先看懂圖像。然而同屬視覺藝術的書法，地位如何呢？很多日本、歐美人士十分仰慕，但我們國

153

色膽包天《玉簪記》——琴曲畫畫崑曲新美學

人自己又是怎麼看待？現在的年輕人喜歡透過電子閱讀、圖像閱讀，文字在他們生活中已相對變少，更遑論要去欣賞不一定看得懂的書法。文字衰微，書法藝術更衰微，他們已相對變少，更遑論要去欣賞不一定看得懂的書法。文字衰微，書法藝術更衰微，他們完全忽略這是我們的寶啊。

我們要在世界上突顯自己的國際地位，茫然地跟從歐美潮流是無用的，全球四個人中就有一個華人，現在許多洋人都在學中文，我們更要重視自己的文字，珍惜自己的書法。我過去以獨立創作為主，比較不主動參與大型集體活動，近些年因關心書法教育，願意盡己之力多做些事。或許很多人覺得我的作品有男人的氣象，我相信藝術本無性別之分，我只是在書法這個領域，作為一個誠懇的藝術創作者。因為有這塊自由的土地才孕育了我，讓我揮灑出如此的作品。我只是很遺憾現在教育不重視書法，在推動書法藝術的路途上，我感到很吃力。但是，雖已屆耳順之年，我還是在盡一己本分，從各個角度全力呼籲。

從青春版《牡丹亭》的純屬幫忙，到新版《玉簪記》的全程投入，我把自己的想法在劇情中醞釀、沉澱、抒發，書法已非裝飾而是融入。這個融入對我是很重要的表達，所以我跟白老師說，我玩得很過癮。交融著琴曲書畫的新版《玉簪記》，將中華文化之美冶於一爐、相互輝映，同時又極具時代性，是一部非常值得一看的精雅小品。

（潘煊採訪）

書法融入崑曲舞臺，展現曲藝書藝互映互照之美。

融合之美

律動的線條

淺談書法與崑曲

崑曲與書法，同樣是以流動的線條節奏直接體現了中國文化特有的抒情審美理想。崑曲彷如有聲之音的書法，而書法似是姿態百出的崑唱聲腔。書法的融入結合崑曲，為崑曲創造了戲曲表演藝術前所未見的新境界；而書法在戲曲色相的映照下，也精神全出。

張淑香／劇本整編

臺灣大學中文系兼任教授。青春版《牡丹亭》劇本整編人之一。

黃瑋儒 攝影

「一氣運化」的抒情美學

說到律動的線條，印象中最深刻的莫如在宗白華書裡讀到羅丹所指出的那通貫著大宇宙與萬物的一根線。羅丹從人體雕刻裡領悟到有「一個規定的線通貫著大宇宙，賦予了一切被創造物。如果他們在這線裡面運行著，而覺得自由自在，那是不會產生任何醜陋的東西來的。希臘人深入的研究了自然，他們的完美，是從這裡來的。」（見《美從何處尋》）從線條悟入藝術美與宇宙的聯繫，羅丹的言談，適足讓人聯想到線條一向是中國藝術的靈魂，而中國藝術理論也早有相近的洞識。如王羲之就曾說過：「書之氣，必

達乎道，同混元之理。」宋董逌將這意思說得更清楚：「且觀天地萬物，特一氣運化爾。其功用祕移，與物相宜，莫知爲之者，故能成於自然。」這「一氣運化」之見，豈不是與羅丹所說的通貫宇宙萬物的那一根線，彼此呼應？這種巧合，令人稱奇。

然而同樣是線條的觀念，「一線」與「一氣」之別，其實牽繫著中西文化背景與藝術觀念的殊途異趣。羅丹所發現的那一根線反映了西方偏重觀念世界與數理秩序的文化源始，是藝術模仿自然的想法。所以那一根線是被「規定」的、「賦予」的，意味著「本體」與「現象」的二元層隔與階序，而模仿自然的希臘雕塑與建築藝術則顯現爲偏向 Apollo 式清明平靜的形式，是線條形象本身均衡調和所呈顯統一和諧之美。相對地，「一氣運化」之說也根源於中國古代的宇宙意識與哲學思想的有機一元論。認爲自然宇宙是一個萬物同流，陰陽交替，虛實相涵，恆變不息，自由生化的歷程。所有的生命，在自然生生不息、充滿韻律節奏的運化中各得其宜其和以生，這就是宇宙生命的和諧完美。所謂「四時行焉，百物生焉，天何言哉！天何言哉！」或「天地有大美而不言」，正是意識到在宇宙本體實存的至寂裡，流動著生命永恆的生機、氣息與節奏。萬物與宇宙並生爲一，一氣運化，相感相通，沒有隔閡。這種強調「能動性」與「節奏性」的宇宙生命意識，體現爲中國傳統藝術獨具的特徵，就是對於線條的特別偏重與講求「氣韻生動」的

原則。不但書畫皆以筆墨線條爲主，影響所及，其他各門藝術也無不特別注重線條的流動與結合，從線條中透露出形象姿態的意味。中國藝術家顯然深切意識到唯有如音樂節奏般律動的線條，才能捕捉隱藏在宇宙萬象內在深處活潑的生命氣息與情韻機趣。「一氣運化」之見，確能一體通道破獨鍾線條的中國藝術之所以異於西方藝術模仿自然的奧祕。

於是我們更可以由此領悟到，從一氣運化的生命洪流宇宙意識，進而體認天人合一，萬物同源，價值內在，相感相通，才發展出熱愛自然、重性重情的中國古典人文意識。遂在文學藝術方面，形成以物我感應，情景交融，抒寫性靈爲特徵的抒情傳統，並涵納於詩情畫意，氣韻生動的精神意境。從最早的抒情理論〈詩大序〉與〈樂記〉印照可知，人心感物的波動與形諸於詩語、永歌、舞蹈的情感流露，一如音樂的流動，這充滿生命節奏的律動線條，就是抒情本質最直接的表達。所以線條作爲中國藝術的主要特徵，既是「一氣運化」宇宙生命意識的內化，也是人情意與精神活動線文的象徵。藝術是文化精神的體現，中國藝術在線條中如魚得水獲致最獨特的表現與最高的成就，並非偶然。律動的線條，確是最足以傳達物我合一之際內在於萬象與人心深處生命微妙的節奏與和鳴。這種充滿情意生命節奏的有意味的線條，正是所有重視抒情寫意的中國藝術

共同具有的美感特質。所以古典藝術審美講求氣韻、動勢、興象與意境，都是造端於一氣運化的律動線文意識。「無聲之音、無形之象」的書法與「無聲不歌、無動不舞」的崑曲之間的聯繫，也須從線條的抒情藝術內涵此一基本認識進而了解體會。

無聲之音 V.S. 無聲不歌

在中國各門藝術之中，最能夠表現物我合一、一氣運化、氣韻生動的線條之美的，莫過於書法與繪畫。中國很早發明了筆墨，成就了書法與繪畫舉世獨具的線條藝術，並且由此發展出最重要的美學理論。而書法較之具象的繪畫，是更抽象純化的線條，完全依倚線條來抒情寫意。隨著書者的情感活動，透過線條流動的變化組合與筆力動勢，從粗細、快慢、疏密、濃淡、緩急、剛柔、斷連、頓行、曲直種種筆墨造型中概括暗示書者情感活動的節奏、形象與意境。所以活躍在紙上律動的線條，是瀰滿生命力的活的、美的線條。書法由於擺脫了具象的規範，不但線條的表達力被加強凸顯，由於變化靈活，形式創造的自由度也因此擴大，足以更直接傳現內在情意流動的波文韻律與一片物我情景交融的意境。就此而言，書法以純化的線條創造抒情寫意的形式與心音活現的效

果，更接近音樂。所以論者都認爲書法以種種筆畫動勢的變化組合構成一種美的節奏和韻律的形式，就像音樂之以聲音強弱、高低、節奏、旋律等有規則的變化結合的形式來表現個人的情感與人生宇宙萬象，是一種有意味的美的形式。因此自古以來，書法就被稱爲「無聲之音」。書法既是「大音希聲」的音樂歌唱，則書法與崑曲的聯繫，就可以想見了。

中國傳統戲曲聲樂美感的特點，是以字音爲基礎運聲行腔，配合曲文詞意，以長言唱出比詩歌本身更濃郁有味的抒情寫意效果。所以審美標準講究「字正腔圓」，聲情並茂」。崑曲是經過明代魏良輔集大成加工改良的南曲唱腔，這種將戲曲獨特的聲樂之美帶入極致顛峰的崑曲新腔，清柔婉折，開始是一種「調用水磨」的清曲冷唱，在字音上特別細入講究陰陽四聲、尖團清濁、噴口、收音歸韻等吐字的律則，務求歌曲「能諧聲律，轉音若絲」，腔調「嫻雅整肅，清俊溫潤」，全無煙火氣，將抒情詩意提升到最高，所以特別契合文人階層的抒情審美品味，後來普遍化後才發展爲崑劇戲曲。崑曲之有別於其他唱腔，全在它的「磨調」幽微婉轉、舒緩綿邈，出字分頭腹尾，悠長柔細之中，字腔數轉，詞情少而聲情多，搖曳生姿，妙不可言。最能拍合詩歌本身重音律，追求一唱三歎、低迴往復的抒情調子。這種以聲腔線條爲情感造型寫象，與書法美感一樣，

其特異主要在加強提高了聲音線條的抒情與審美效能。意味深長的抒情調子必然是一種

緩慢的旋律，磨調將曲腔流動的線條婉轉拉長，同時在拖長的動勢之中又講求發聲、吐

字、行腔種種充實渲染慢長腔調的技巧，如囉腔、帶腔、撮腔、啜腔、迭腔、撇腔等種

種腔格變化，造成節奏音律上的呼應婉協或曲折迴蕩，富有表情，姿態盡出，如此遂有

餘裕延宕迤逗為一片韻味濃厚的抒情意境。尤其是當崑笛「以竹隨肉」，竹肉相生發，

在其絲絲入扣的指法音色中，更將這種聲腔律度婉折的韻味發揮盡致。崑曲的笛子眞

足以讓人直接聯想到書法的用筆，因為書法筆畫同樣不能逕直平拖過去，必須在「提

「按」中產生粗細濃淡強弱的效果，才能在平面上表現出立體感來而富有多樣的表情姿

態。再則崑曲強調以聲腔的線條——如節奏的頓挫連斷、速度的起收疾徐、力度的輕重

抑揚與高低強弱——創造出抒情寫意的最高表現，其磨腔的延宕美感效果（尤其是橄欖

腔），頗呼應於山水畫中留白所散發的韻味，但更會通於書法（尤其是草書）之透過線

條流動的變化組合與筆力動勢種種富有韻律節奏的筆畫造型以抒情寫意的美感。從這個

角度來看，無聲不歌的崑曲與無聲之音的書法實互為表裡，聲息相通，彼此詮釋。我們

可以想像，崑曲彷如有聲之音的書法，而書法似是姿態百出的崑唱聲腔。中國古典情感

的表達方式，受到文化的制約，傾向婉約蘊藉、迴環往復，內斂深長；崑曲與書法，同

樣是以流動的線條節奏直接體現了這種富有文化特色的抒情審美理想。

再從演唱的技法來說，崑曲這種柔長慢細，被形容為轉音若絲的磨調，聲腔緩長而又要貫串不斷，一氣呵成。所以在唱曲時出聲吐字與轉音運腔必須全靠善於用氣，最講究吸氣、吐氣、換氣、偷氣的技巧與氣口的調節。如此，唱腔雖有頓挫、強弱、徐疾、轉折種種變化，仍能一氣運化，綿綿不斷。唯是用氣來行腔轉音，才能出入虛實，游刃有餘，靈活微妙，優悠不迫，以達到清雅溫靜，氣無煙火的境地。運氣行腔正是曲家爭勝、創造風格韻味的關鍵所在。這種講求平上去入婉協，轉音一氣運化的唱腔特點，恰呼應書法創作中「意線」與「行氣」及「氣脈」的關係。近人陳方既指出，書法家寫字時也須用氣，順著運筆行氣的節奏動勢，調整注入情緒，控制呼氣、吸氣、蓄氣、運氣以適應點畫用筆的節奏。一點一畫，一轉一頓，身心合一，氣與意俱，才將每個字的點畫連貫成一個凝聚不散的形象，將每一行、每一篇連貫成氣脈順暢的整體。書法的氣與意無形不可見，卻可從點線運行的韻律、筆力，與動勢感覺到其一氣運化所透顯的整體生命與意味，展現了書家審美的風格創意。所以書法也講求「氣息」節奏的審美，與崑曲從行腔運氣流露出歌者的審美品味，其致一也。

無形之象 V.S. 無動不舞

崑曲不但以唱腔獨勝，也以舞蹈身段工細曼妙稱絕。崑曲的舞蹈語彙是結合音樂歌唱，依循行當配合手眼身步法的表演程式，將各套行動化為種種節奏性的線條，再組合創造富有表現力的舞臺形象，以抒寫情感與表現生活內涵。這一點與書法意象之擺脫筆法書體的規範程式而從線條的動勢韻律中透露出心靈的姿態神韻，有相通之處。首先崑曲的舞蹈身段極易讓人聯想到由於中國字體結構中若隱若現的中軸線，而形成貫穿於書法創作過程中點畫線條結體用筆 S 形螺旋運動（見《書法綜論》）的節奏韻律。永字本身的字體形態，與永字八法點畫曲直線條的變化多端與結體規律，更足以映帶崑曲以形體動作線條特色配合服飾特色所發展出來種種身段舞蹈之美。二者都以或明或暗的中軸線為架構而展開種種線條運動的變化創作，構成多姿多采的審美形象。最明顯的如水袖身段，有勾挑抖揚甩抛翻旋等等十餘種舞法，既富有雕塑美，又表現韻律節奏的動態動力美。崑曲身段由於是舞與歌相應，所展現的線條之美，隨著動作的韻律，歌聲舞容與情感，莫不中節，融化在一片音樂的旋律中，彷如「狂草」筆墨神飛的舞動，也都是意線、行氣與動勢一氣運化呵成的效果。從張緒觀公孫大娘劍器舞後草書大進，可知書法也是紙上充滿詩意的舞蹈。

崑曲舞蹈動作既是應合「字正腔圓」的韻律歌唱，其手眼身步法各種規範也同樣強調線條的圓潤靈活，造型勻稱。重「圓」的特徵，如果對照於日本能劇的動作與走位較多方直平正線條，便很明顯。以手姿的揮運與指法為例來說，基本原則就是走勢要「圓」美。往左往右，往上往下，往裡往外，都須逆向旋轉以往，有去有還，姿態的動與靜，都要求流利圓暢不見稜角。無獨有偶，書法也講求「筆貴圓」，才能在平面上表現出字的立體感與氣勢。所以書法點畫揮寫的行勢也須「直來橫受，橫來直受；欲左先右，欲下先上」。這種「逆入之勢」、「無往不復、無垂不收」的原則，微妙反映了往復無窮，循環不息的宇宙意識，也是一氣運化、迴環婉轉的抒情美學的體現。書法講「勢」，是由筆力、行氣的動勢所產生的一種宛如音樂旋律有連貫作用的線條節奏感。動勢使筆畫、字形、行篇的起承來去遞相接應顧盼而產生活潑的神情意趣。所以動勢、形勢與氣勢合而為一，創造了搏動於書法中的音樂與舞蹈。而在崑曲舞蹈動作的組合中，也重視這種意之所之的「勢」。力、氣、勢牽互動，力有剛柔，氣與勢偕，氣的提頓運轉造成勢，勢賦予動作線條情感活動的節奏感，使姿態形象精力瀰滿。「勢」是氣韻、意境與風格的表現。所以崑曲身段的一招一式，到不到位，線條的氣脈節奏是否流暢協婉，是否生動傳神，無不與書法線條之行氣動勢原理相呼應。這種契通，早在唐代草聖張旭之數觀公孫大娘舞〈劍器行〉而草書大進一事得到印證。同時由此也可以領

悟書法握管行筆之必須「懸腕」，掌虛指實，原來就是為了行氣動勢的運轉靈活。反觀崑曲，其實也講究「懸」的重要。如手姿的提氣揮轉，臂肘腕指的密切配合，須舒肩而切忌夾膀突肘的毛病；功架式靜姿的優美，祕訣尤在臂圓腋空。還有步法的勾與踏，右實左虛交替對應，如行筆之提與按，產生了富有表情的節奏與形象。甚至橄欖腔「宕三眼」的美感也明顯是得自虛懸迤邐的效果。諸如此類，不一而足，都呼應書法「懸腕」的作用，是為求線條律動一氣運化的輕靈與變化自如。深契中國藝術虛實相生的特色。

程硯秋說：「氣沉丹田，頭頂虛空，全憑腰轉，兩肩輕鬆。」正道出「懸」的原理原則與行氣動勢運轉的密切關係。而張充和在談到書法與崑曲時，更將書法懸腕的「懸」意延伸提高為概括一切藝術創作中的一種入神忘我，天機自動的自我「懸擱」的狀態。「懸」是藝術自由的最高境界，當書法家進入「心忘於筆，手忘於書」的化境或崑曲演員的唱做聲情在不自覺中不期然而然、流露味外之味時，都是中國藝術神超乎技，氣韻生動最高理想的體現。

虛實相化的空間

書法與崑曲在藝術空間上的處理，也有可以相提並論之處。書法講求章法布白，當

色膽包天《玉簪記》──琴曲畫畫崑曲新美學

寫意流動的墨色線條活躍在白色的棉紙上，計白當黑，虛實相形，才構成整體的藝術形象與意境。沒有虛白的背景，就無法凸顯出充滿生命的韻律與形象的姿態神韻，使書法線條的揮運產生了畫意。這與「繪事後素」脈理相通，讓人想到中國繪畫也是在同一片虛白中揮毫而揭露萬象律動的神彩，山水畫裡的留白，虛實的流動相化，使意境全出，創造了我心飛翔，神遊靜照的空間。虛白是自由、深邃，與無限的象徵。這樣一片寫意的虛白空間，也是崑曲表演最具特色的舞臺虛擬空間。中國戲曲舞臺，是虛構中的虛構，以演員的動作舞蹈來作時空的示意。演員跑一圈圓場，就可以到任何地方；可以是經過半天也可以是一年。而只要一兩個動作，上山下海，隨說隨到。且隨著演員的歌舞姿勢，四周景物便收入眼簾。舞臺時空如此靈活自由，隨現隨沒，川流不息，把固定不變的空間（space），變成瞬息流轉多變而具有時空性的無數地方（place）。如此「虛而不屈，動而愈出」，虛擬概念簡直將舞臺變成一個無所不至不能的魔法空間，一個莊子式無盡藏的第三現實。原來在中國美學概念裡，早就有類似電腦 hyperspace 這樣的奇想，而且早已在舞臺上實現。因為崑曲舞臺喻示的是這樣一個寫意的、流動的、無限的時空，為了施展虛擬魔法，所以舞臺也須一片空白，以呈顯吐納流變的戲劇動象。這正是「當其無有，戲劇之用」。所謂「虛室生白」，舞臺的一片空白，就像具有水銀燈發光

的作用，將鮮豔燦爛的戲劇形象與人物律動的舞蹈線條，耀映得鮮明突出，活靈活現，充滿意味。這種虛實相涵有無相生的效果，宛如書法計白當黑之妙。書法與崑曲都在一片空白中因心造境，立象寫意，其無中生有，無盡無限，最能彰著中國藝術虛實互化的「創造」原則與奧義。點破了藝術之為物，微妙之至，唯恍唯忽，如老子所說的道，「忽恍中有象，恍忽中有物，窈冥中有精，其精甚真，其中有信。」又如歌德所說，藝術是真理的反光。所以在棉紙上舞蹈的書法，在舞臺上活躍的戲劇動象，凝神注視，足使人驚心動魄，有如真如幻的迷離之感，微妙不可言。它們所揭現的，原都是「人心別構的一種靈奇，這個世界沒有的新美。」以上宗白華對於舞臺空間虛實相化的種種說法，真是切中書法與崑曲從一片虛白空靈中所顯現的魔幻藝術魅力。

濃淡相形的意境

　　前述淺談書法與崑曲聲息相通的聯繫，僅是一鱗半爪的管窺。二者的淵源，終須回歸到中國古典藝術抒情寫意的核心精神，才得以體悟通透。相對於西方藝術以再現與寫實為特徵，中國藝術作為宇宙意識與抒情文化的一種審美表達，則始終存在著內外、虛

實交流互動的問題，期於物我情景交感中追尋神與物遊、天人同流契應和諧的人生境界。所謂「外師造化，中得心源」，藝術是個人心羅萬象，抒寫性靈的微妙詩意的披露。這種充滿活潑生命意識與詩情的內在精神心境，才是中國藝術所追尋的最高理想。因此藝術的基本原則必須靜照傳神，氣韻生動，表現形神合一的心靈意境。書法與崑曲的內息相通，主要也是在這種藝術精神上的契應和合。所以書家與曲家，都重視表現自我或人物的精神氣格，在律動的線條中注入心情與意趣，創造氣韻生動的形象。由書體從篆隸楷至行草的發展而言，有如從步行而散步而舞蹈，個性流露與藝術創造的自由來愈愈大。韓愈說張旭「有動於心，必於草書焉發之。…天地事物之變，可喜可愕，一寓於書」，可見張旭「變動猶鬼神，不可端倪」的草書，盡是他胸中情采逸氣的飛舞。所以崑曲表演的唱念做打、手眼身步法，最終也必須脫化表演程式規範，注入深情創造富有內在生命的人物性格形象，崑曲與書法，表現湯顯祖所說的「意趣神色」，將人引入戲劇非生活幻覺的深遠意境裡。崑曲與書法，一濃一淡，各極其妙，代表兩種審美意境。美學研究者都指出在中國藝術中曾經存在著兩種極化的美感質態──絢爛與平淡──的辯證。發展到後來，漸被追求虛實相涵，氣韻生動的藝術意境這個審美典範所超越融化，在以濃淡相涵相生為原則中又以絢爛歸於平淡為更高的理想，所以「豪華落盡見真淳」的陶詩享有

高名。透過審美的洗鍊，可知在絢爛中透露出白賁之美，在平淡中孕生著膏沃之麗，色相與精神相互滲透生發，才能成就空靈的意境。對於書法與崑曲藝術的審美，前者須從其無色無聲的幽微中領略其心靈的豐腴華麗，後者則須在其聲色的繽紛鬧熱中品味其精神的澄淨澹遠，才是深得藝術境界的徹底之悟。

書法與崑曲的結合

書法與崑曲，都是心靈的歌唱與舞蹈，分別極無聲無色與有聲有色之特美，在中國藝術天地裡各領風騷，代表兩種美感理想的典型。明代是古典藝術發展的鼎盛時期，同時出了很多有名的書畫家與戲曲家，書藝與曲藝，是當時文人熱情投注的雙美，而在戲曲中也常有直接涉及詩書畫與歌舞的情節，這都是因為中國各門藝術在血源氣脈上精神相通的緣故。近年來白先勇製作青春版《牡丹亭》與新版《玉簪記》，絕雅絕麗，洗盡陳俗，意圖追捕古典藝術的美典，結合書法於崑曲舞臺上。這一構想獨到新異之處，在於書法不局限於舞美的設計，而能融入人物情節，直接生發烘托照映喻示的作用，成為內外有機整體的元素。由於書法融入是與整齣戲結合在一起，無關點綴裝飾，具有提示場

景，描寫人物，塑造意境與表演風格的種種作用，所以在審美上必須是崑劇青春版《牡丹亭》與新版《玉簪記》的絕配，才有足觀而能發揮預期的多元效果，是極微妙又極須慎重的關鍵。名書法家董陽孜為白先勇圓了他這個構想的美夢。她因應劇中不同場景、人物與目的而設計揮寫了各式不同的字體，一一起了畫龍點睛的效果，妙入毫顛。尤其是那些已入於畫境的獨創草書，靈活動蕩，極盡抽象寫意的喻示作用。這些書法風格設計，在墨舞之中見精神，契入人物情境，融合無間，使人心領神會，感覺意味無窮。在舞臺視覺審美上，更與名家奚淞的畫相互輝映，共同以生動的中國線條藝術塑造了一片詩情畫意、翰逸神飛的雋雅風格，意境空靈。有聲無聲之音，無色有色之舞，相互滲透描寫形容，真是極視聽之娛。書法的融入結合，有點化成金的妙用，為崑曲創造了戲曲表演藝術前所未見的新境界，而書法在戲曲色相的映照下，也精神全出。這一現代的創意真正實現了中國古典藝術間相生相化的本色，想必明代文人曲家見了，也會心有戚戚，驚喜他們靈魂裡的美夢竟成真實。

雖然現代與古典漸行漸遠，但文化生命與藝術精神是生生不息的。古典無法重返，唯有通過不斷的回憶想像，古典才繼續存在。回憶與想像的深情，是創造古典再生的力量能源。富有現代創意的書法與崑曲，都是一種 Schiller 意義上對古典感傷（sentimental）

式的回歸。唯其是漸行漸遠後的醒覺疏離，才別有一種苦心孤詣的奇思與活力，賦與了古典文化以繼起生命。董陽孜的書法與白先勇的崑曲，如此把注著他們對古典藝術的深情摯意，對文化使命的執著堅持，才撼動了善忘的現代人，喚回重新發現傳統的眼眸。

這種情與美，湧溢在古今文化藝術心靈裡，超越時空，若合一契，應該也是「一氣運化」意識的印證吧！

色空之美

護花使者

《玉簪記》猶如一朵絕色花朵。新版本定調為「極簡、優美」，

試圖用傳統文人雅士的琴、曲、書、畫來烘托這齣古典愛情喜劇，

也為我們急功近利、躁鬱不堪的生活帶來多少心靈的抒解！

奚淞／畫家

以油畫入禪，西方的手法，東方的意境，把古老的宗教與現代人的心靈合而為一，畫出具有驚人創意，並深富哲理的作品。

願好花年年重開

「牡丹開過後，蓮花接著而來……」近日讀到報章上白先勇為《玉簪記》演出而作的宣傳，我不禁微笑，心想：這下子，一群崑劇的護花使者怕又要忙翻了罷！

這些年來，作為崑劇義工的朋友有力的出力，有錢的出錢，竭盡所能待把一度瀕臨存亡絕續的崑劇給救活過來。民間曲藝需要傳承，如何促使新生代演員拜名師習藝、放光於舞臺；另方面又得誘導年輕觀眾進場、充分領略古典的情意和美質，可不是件輕省的事。

五年前青春版《牡丹亭》做到了傳統翻新。所謂「青春」包括「演員的青春、觀眾的青春和舞臺設計的青春」，如此旖旎三春，真使得錦屏上陳年古繡的花朵也活色生香的搖曳起來。五年來，青春版《牡丹亭》全球巡演一百六十多場，成了崑劇的文化復興運動。

猶記二○○四年青春版《牡丹亭》臺北首演。散場人潮中，一位老友拉扯我笑道：「瞧你，怎麼就把杜麗娘的肖像畫成觀音了？」朋友指的是〈叫畫〉段落中，由我繪製的一件舞臺道具。這是我平生初度敷彩設色畫古裝仕女，緊張起來，不免混用了習慣畫菩薩的勾線手法。我笑辯道：「這也沒錯啊。你看劇中柳夢梅花園中見畫，乍然間不也誤以為的是觀音嗎？」其實，我把杜麗娘春容畫成衣袂飄然的觀音，心中正寄託一份願好花年年重開、天下有情人皆成眷屬的祝福。

二○○八年秋日，崑劇的護花園又來徵召我了，這回為的是《玉簪記》布景。擁有五年前青春版《牡丹亭》成功經驗，總製作人白先勇與美術總監王童、舞臺設計王孟超等人對《玉簪記》皆有更高期許。幾番開會討論後，新版《玉簪記》特色版定調為「極簡、優美」，試圖用傳統文人雅士的琴、曲、書、畫來烘托這齣古典愛情喜劇。

素淨的服裝設計是一大突破，而在舞臺美術上也將摒除具象，採取抽象或象徵性的

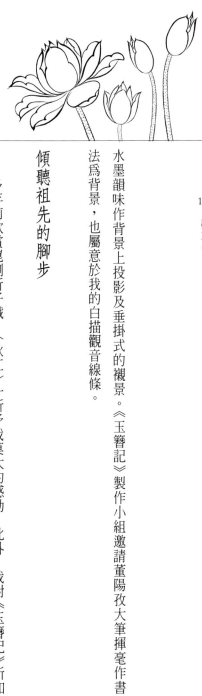

水墨韻味作背景上投影及垂掛式的襯景。《玉簪記》製作小組邀請董陽孜大筆揮毫作書法為背景，也屬意於我的白描觀音線條。

傾聽祖先的腳步

多年前欣賞崑劇折子戲，〈秋江〉一折予我莫大的感動。此外，我對《玉簪記》所知無多，一時無法將此劇與菩薩白描聯繫一處。我乃閱讀明代高濂所著《玉簪記》劇本。

我初讀劇本覺得詫異，原來這齣古典情奔喜劇的男女主角──書生潘必正與道姑陳妙常是在道觀裡相戀的。既是民間道教背景，何以唱詞念白中多屬佛、菩薩字眼？我旋即意會：在明代社會中佛道本來難分，若再加上劇中人倫情愛及科舉功名等內容元素，合計起來不啻呈顯出明代儒、道、釋三家合流的文化風貌。

記得三十年前從俞大綱先生學詩詞。他常提醒我們，做為一個現代人，莫忘失由傳統汲取滋養；要尊重傳統──「傾聽祖先的腳步」。他也笑談做中國人的好處──「入世為儒家，待欲出世則可以是道家」，再加上佛法的東來和融匯，其超脫於物我塵累的機制，使中國文化環境格外豐富。民間戲曲如明代崑劇之優雅動人，實為中國人文成熟的自然流露。

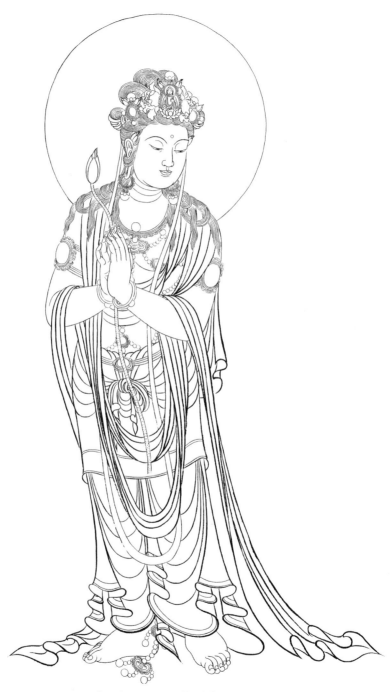

▌觀音像表現道觀的莊嚴肅穆。

我常想：崑劇是人類奇蹟。如《牡丹亭》〈遊園〉，但憑演員口唱與身段，便可以把空蕩蕩舞臺幻化成姹紫嫣紅大花園。又如《玉簪記》〈秋江〉，只靠演員跑場就表現出一片天闊雲低、江流蒼茫的景色。如此用抒情道出自然風景；以人為天地之本，演活了整個生命在環境中的處境；這種天人合一的戲劇形式，在人類史上少見。

護花的菩薩手

今日我們得以欣賞四百年前崑劇演出，《玉簪記》猶如一朵絕色花朵。一朵小花卻也帶出中國人曾經享有儒道釋三家合流的文化環境。再想想，這群護持崑劇的朋友，其所推動和展演的也就不只是聲色之娛了。琴、曲、書、畫，一份來自傳統的淡雅和簡素，可以為我們急功近利、躁鬱不堪的生活帶來多少心靈的抒解！

為《玉簪記》布景繪作圖稿，當我勾描護花的菩薩手，以及從含苞、待開、半開乃至盛放的蓮花白描時，心裡浮起佛傳故事「世界蓮池」片段。

話說當年悉達多太子在經歷六年苦修後，終於在尼連禪河畔菩提樹下得成正覺。成佛後的他，對於自己所悟得的一份內證，究竟是否要對世人宣說懷一份疑慮⋯⋯

「此法微妙、甚深、難見，又與世人耽溺於貪瞋的習性相違逆，我不如獨守緘默……」

經典記述至此，有大梵天王出現，再三勸請佛陀說法。「世間如長夜。世人形形色色、處境不一、資質不等，卻也有眼中只沾少許塵埃者，只消稍加拂拭，便能見真實法。」梵天勸請世尊轉法輪，作闇夜燈明。

世界蓮池

洽先書

智慧無礙導引心泉灌溉大地土

慈悲為懷護持情根助成最高花

案頭作於民國六十八年二月二日凌晨

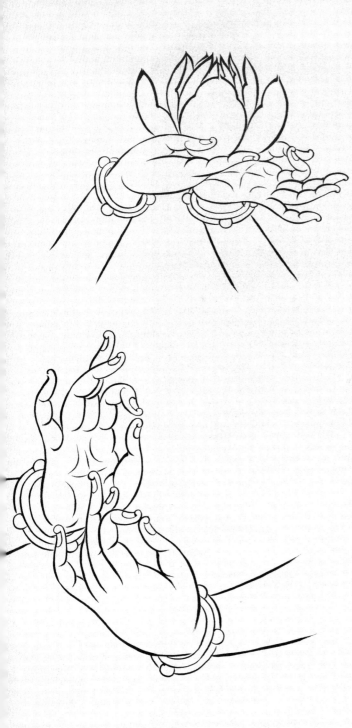

臨民刻玉蕊記作背景圖

重繪粗練蓮華手及解脫印於民五六年二月二十古

新店溪畔 微陵堂

「佛手持花」祝福人間有情；「解脫印」象徵佛的慈悲無分別心。

此時佛陀放眼觀察世間眾生，人們或陷身無明、或掙扎向上，種種參差情狀在佛眼

俯視下幻成巨大蓮池——

「有青蓮、紅蓮、白蓮……有的生在水中、長在水中、沉溺於水中；又有些生在水

中，長在水中，接近了水面；又有些，雖生在水中、長在水中，卻高高的長出水面，全

不爲水所濕染……」

便是出於愛惜和慈悲，佛陀轉念放下沉默，決定向世界擊法鼓、啟甘露門。這便也是兩千五百年來佛法流傳的開端。

一邊用毛筆勾描蓮花和菩薩手，一邊把愛花，惜花的感動，寫成了「世界蓮池」聯句，以此與為《玉簪記》演出忙碌的朋友們共享。

聯句如下：

智慧無礙導引心泉灌溉大地土；
慈悲為懷護持情根助成最高花。

The
Story
of
Jade
Hairpin
新版玉簪記
淡雅之美

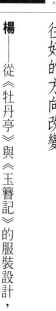

王童／美術總監及服裝設計

導演、執導過「假如我是真的」、「策馬入林」、「看海的日子」等十多部電影。二〇〇七年獲頒國家文藝獎。

高雅、文雅、淡雅——

崑劇服裝跳脫明豔傳統的再突破

二〇〇四年青春版《牡丹亭》於臺北國家劇院首演，豔驚四座，整體美術設計尤如春日牡丹，美不勝收，其中，導演王童與曾詠霓夫婦設計的粉嫩飄逸服裝更令人耳目一新，引發大陸各地引劇團仿效，蔚為風潮。二〇〇九年，白先勇帶領原班人馬製作新版《玉簪記》，定調「簡美」，已成功打造牡丹亭淡雅形象的王童，如何挑戰自我，再創另一美學震撼？

〈以下採訪者楊文瑩簡稱「楊」，王童簡稱「王」〉

往好的方向改變

楊——從《牡丹亭》與《玉簪記》的服裝設計，您如何詮釋？

王——當初白老師找我做美術設計時，就說視覺上一定要「青春」，牡丹亭本身是大場面戲，女主角從人變成鬼，下地獄受冥判，又有眾多花神守護等等，服裝一定要壯麗，但色彩又不能像傳統戲劇那麼重，所以我去掉很多對比色，另外再加強服飾上的

曾詠霓／服裝設計

長期從事室內設計、平面設計。與導演王童為青春版《牡丹亭》設計的粉嫩飄逸服裝令人驚豔，引發大陸各地劇團仿效，蔚為風潮。

彩繪、彩繡功夫，塑造現代感，以我自己主觀的認知，覺得還滿好看的。

但經歷一次大家普遍覺得不錯的設計後，再做《玉簪記》，同樣要呈現青春、優雅的感覺，如何與牡丹亭做區隔？這段構思期間看了好幾本《玉簪記》、演出的DVD，試圖抓出一個新方向，過程花費很多時間與心力，挺辛苦的。

我們的大原則是先找出《牡丹亭》的設計缺點，去掉後，再加上新的想法。

《牡丹亭》的服裝因為考慮演員的肢體呈現，所以在材質的選擇比較輕薄，但《玉簪記》是齣小品喜劇，陣容沒那麼龐大，所以在服裝上便加強重量感，選擇磅數較重、較挺的布料，並且在繡彩上做改革，繡工比《牡丹亭》更精緻一百倍都不止。

若以比喻來說，《牡丹亭》像氣勢磅礴的交響樂，《玉簪記》有如婉約動人的室內音樂；《牡丹亭》若像記敘故事的厚重壁畫，《玉簪記》則像精緻的水彩畫。

楊——《玉簪記》的場景在道觀，整體設計上，您如何呈現兼具青春與素雅的感覺？

王——從清末到現在，傳統戲劇表現道教的服飾一直使用「菱形」符號，沒人敢破壞，我查了很多資料但找不出為何一定要使用菱形的原因。我看過一份記錄，梅蘭芳有做

〈秋江〉陳妙常服裝設計手稿

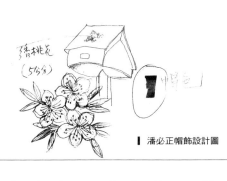

潘必正帽飾設計圖

一朵繡花五個層次

楊──《牡丹亭》的服裝已經夠淡雅了，《玉簪記》還要更淡，如何做到？

王──是啊，愈簡單的東西愈難做，像寫毛筆字，筆畫愈少愈難寫，畫畫也是：「簡

過修改，雖然是小幅度的，道服變好看了，可見改變是好的。

宗教應可順應各地的風土民情，比如僧侶的服裝，在西藏是暗紅色，露肩的，像達賴喇嘛的服飾，傳到泰國，它變成非常搶眼的黃，在中國就比較複雜了，有灰的，有像佛光山的土黃色，像慈濟近乎白色等，我想無論顏色如何，重點是如何彰顯素雅、莊嚴，所以我們就想改變它。

我選擇了佛與道教最崇高的符號──蓮花，感覺清新脫俗，視覺效果比菱形好看多了。為了更寫意，我們把蓮花隱藏在布料裡，色系要很巧妙的運用，所以又花了不少心思。這齣戲最後一折〈秋江〉，為了表現男女主角在江上追逐的熾熱情感，採用水紋與蓮花的圖案，創造更大的飄逸感。

之所以難，是因爲它沒法掩蓋、修飾。好比我們的服裝質料很淡，繡線的顏色就要選得淡、又能看得見，光是一朵繡花就有五個層次，你可以想像那是多麼磨人的功課！

楊——《玉簪記》還有哪些設計是有別以往的？

王——我看過很多古畫、仕女圖，古代仕女們滿喜愛使用披肩，但傳統戲劇因爲方便肢體動作的開展而避開披肩的使用，我大膽向白老師建議，在〈琴挑〉劇目中，爲女主角做了一件紗繡的披肩，材質輕柔到不會遮蓋演員的身段，導演翁國生也很贊同，彩排時，我看到整體設計是滿成功的。

另外，道具方面，以往《牡丹亭》的桌椅布料是用蘇繡，這回《玉簪記》則不用繡花，採用中國最重要的布料——織錦緞，將圖案織在布裡，一樣美麗，但不至於搶過衣服的風采，頭飾也是簡化的，以不影響演員演出爲原則。

楊——男女主角的服裝設計有什麼特別符碼？色彩與材質上又有何創新？

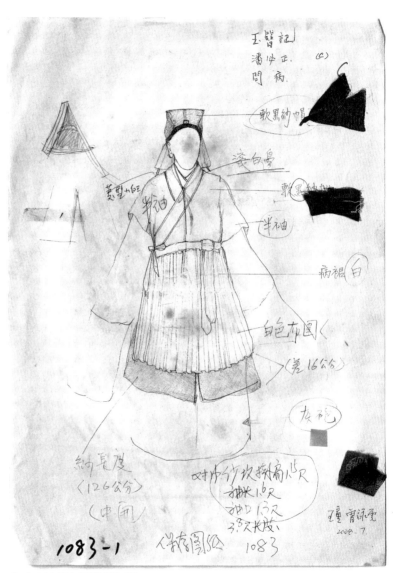

色膽包天《玉簪記》——琴曲畫畫崑曲新美學

〈問病〉潘必正服裝設計手稿

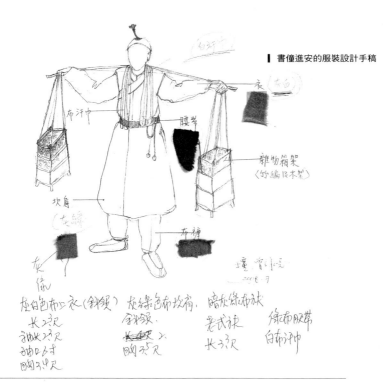

■ 書僮進安的服裝設計手稿

白紗巾

衣（褐）

布汗巾

腰巾

雜物箱架
〈竹編及木製〉

坎肩
（夾綿）

布褲

灰綠

灰白色布上衣（斜襟）
長2尺
袖長2尺
袖口尺寸
回闊3半尺

灰綠色布坎肩
合身領
長尺（刪除）長尺半
回闊尺

暗灰綠布袜
老式袜
長3尺

綠布腰帶
白布汗巾

王——我為男女主角各設計六套衣服因應六折戲目，都很淡雅，以男主角的服裝為例，分別加上了竹、梅花與梨花的繡彩。竹子代表中國讀書人的氣節，情竇初開時使用梅花，也有高風亮情的意味，愛情濃烈時採用梨花來彰顯。其他幾套則為單色織錦的創作。

江南的織錦與蘇繡同樣有名，都是蠶絲的揉合，應用上可以千變萬化，端看自己的想法，千萬不要迷失在刺繡的追尋。像男主角俞玖林在〈問病〉的這件服裝就是織錦，共有黑色、深灰、淺灰、白色共四個顏色，而淺灰織錦上有白色的暗花，白色織錦上則繡上黑的鑲邊，它的設計是揉在一起的，非常雅致，而不是突然繡一朵大花，顯得突兀。

時代在變，審美觀也在變。早期在北京的戲院，演員一定要唱得很大聲，因為臺下有小販在叫賣，加上舞臺燈光不好，所以戲服顏色要重，再繡個大牡丹

▌艄公的服裝設計手稿

讓觀眾看得清楚，但現在是二十一世紀的舞臺了，我想很多美學原素都可改革、再創新！

楊——在藝術追求上，您鼓勵不斷創新，但崑曲是古老劇種，應該有很多規矩，您是否遭遇反對批評，您如何看待？

變是進步的開始

王——時代變遷，每個人自己也在變，但一遇到老祖宗的東西又保守起來。比如北京的老宅，各界強力保護它的外觀，但裡面的陳設卻早就中西合併了，這說明了你喜歡的美是可以保留的，但要因應時代適時改變。戲劇也是一樣，崑曲自明朝流傳到現在，它以戲和故事感動人心，這是最重要的，但視覺上，那個時

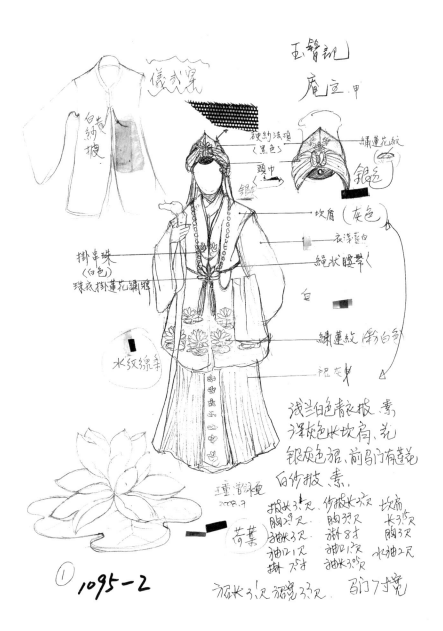

庵主的服裝設計手稿

代覺得好看，現在看卻覺得老舊，令人產生排斥，少了觀眾認同就無法流傳下去。崑曲在明清是一種時尚，但過去的時尚已成現代的傳統，傳統有合不合適的問題，合適的保留，不合適的就改變。

有一次我去蘇州改衣服，遇到一位北京崑劇院的服裝設計，知道我是王童後，他站起來跟我鞠躬說：「我們都在學您的衣服！」我覺得很榮耀。我們的服裝在那個廠子製作，起了化學變化，很多大陸劇場也都來做衣服，甚至有遠從西安而來的，這代表我們的改變是對的。

變是進步的開始。但要小心的變，有思維、有研究的變，不能為變而變；戲劇本身是最重要的，視覺是附帶的，但可以幫助戲的呈現。我們很小心的往前跨，要看觀眾接不接受，從青春版《牡丹亭》的經驗，觀眾是肯定的。

我們團隊的美學底子是比較整齊的，可以為了一個細節開N次的會議，不論是畫家奚淞、大書法家董陽孜，舞臺設計、服裝設計，都可為了舞臺效果一再地修改作品，所以這次看戲，不只單看《玉簪記》，而是看由白老師所領導的，這整個框框的美學。又一次的結合，不同的創作，好壞等待觀眾欣賞、評定了。

（楊文瑩採訪）

The
Story
of
Jade
Hairpin
新版玉簪記

極簡之美

《玉簪記》舞臺燈光的極簡主義

二〇〇四年，王孟超與黃祖延合力打造青春版《牡丹亭》的舞臺印象，一改傳統崑曲雕梁畫棟的設計風格，改以投影布幕作為畫屏，並利用高低舞臺，營造不同場次的氛圍，令人耳目一新，呈現崑曲的現代感。二〇〇九年，新版《玉簪記》如何再創崑曲新視界？

王孟超／舞臺設計
二〇〇三年代表臺灣參展布拉格劇場四年展，臺灣館榮獲銀牌大獎。二〇〇五年加入青春版《牡丹亭》製作團隊。

許培鴻 攝影

書畫大師 加持的舞臺

（以下採訪者楊文瑩簡稱「楊」，王孟超簡稱「孟」，黃祖延簡稱「黃」）

楊──崑曲的舞臺設計應當掌握哪些重點？

孟──中國傳統文化向來講求意境，不強調具象，例如繪畫，把色彩拿掉，只留墨分五色便呈現一方開闊天地；中國戲曲更是如此，一桌兩椅就演起來了。如《四郎探母》，演員並非真正流淚，只是一個拭淚的動作，臺下的觀眾就哭得稀里嘩啦的了，

黄祖延／燈光設計

中國文化大學戲劇系影劇組畢業。燈光設計作品包括：舞蹈空間舞團《西遊記》、當代傳奇劇場《暴風雨》，韓國藝術節跨國藝術家聯演《WAHYU》等。

許培鴻 攝影

他需要觀眾的參與，就其人生經驗，美學涵養來欣賞。

崑曲的美，由曼妙舞姿、動人戲曲、美麗的詞句所構成，已是一大視覺饗宴，舞臺的設計應力求簡單，不喧賓奪主。

楊──崑曲已經有好幾百年歷史了，早期的舞臺設計與現代的舞臺有何不同，所產生的效果又為何呢？

孟──早期的舞臺是把表演區往前延伸至觀眾席的三面式舞臺（Thrust stage），觀眾圍繞舞臺三面而坐可以感受到演出現場的力量。加上崑曲表演常常舞臺上只有男女主角兩個人，一唱就半個小時，若在蘇州庭園表演，搭配小橋流水的景致就足以使畫面豐富。

但現代劇場的舞臺大多是鏡框式（Proscenium stage），如國家劇院，舞臺面對觀眾席，觀眾從正面欣賞表演者的演出，崑曲的欣賞極易被現代舞臺給抹殺掉，因為光是第一排的觀眾與舞臺的距離就有六米，這樣的距離使得演員不易與觀眾互動。

為了不讓舞臺顯得太空蕩，便得要製造與觀眾的親密感，首先統一基調美學後，

於舞臺兩側高掛立軸，背景以董陽孜老師的書法字、奚淞老師的畫作投影背襯，再加上燈光適時的運用來營造每一場次的氣氛。

楊──不論是《牡丹亭》或《玉簪記》都使用董陽孜、奚淞的作品，他們都是該領域的大師，合作上是否遇過衝突，如何排解？

孟──不是謙虛，我在董陽孜老師、奚淞老師身上看到大師風範，與他們合作，我的收穫大於付出。

董老師非常有實驗精神，我們說要在她所寫的「荷」字上加兩個紅點，讓字更像一幅抽象的荷花，她都行。為了表現道觀氣氛，請她以小楷書寫一大篇《法華經》經文，她也一口就答應，我們都知道她早已揮灑慣了，再回頭寫端正的小楷肯定綁手綁腳的，很辛苦，但為了彰顯效果，她都願意配合。她的字已成抽象畫，美得不得了。她就像座寶藏，我們拚命地挖掘。

奚淞老師更是一位修行者。我們使用不少佛的意象來呈現道觀，一開始白老師有些疑慮，擔心對佛不敬，奚老師為此幫我們上了一堂佛法課，讓我們認識佛的境界並

達賴喇嘛六世情詩

晨昏念情揚
梵行入山又
怕負傾城
若問那得雙
全清不負卿
不負卿

佛子签

抄於二〇〇八年十月十五日
後農微陽堂

——

多層次的流變中
在悲智願……身向佛作
護持下發願修行者
得以循階修熱以至於
解脫自在之境這也是
當年佛陀歡世間如
蓮池之萬美我也即
大眾佛教流行時觀自在
菩薩護持蓮花為象徵

〔菩薩乘 因俗以欲自在菩薩
及蓮花手自擂之隨想〕

不畏生死
不畏離欲
畏生死
畏離欲

菩薩乘
聲聞乘
人天乘
凡夫
慈悲
智慧
觀世音

十四世達賴喇嘛之愛句：
虛空猶存，輪迴尚在
願吾住世，悲憫其度盡
——寂天菩薩偈

精進菩薩行
佛作傳承之

不是那麼狹隘，在世俗面，佛也鼓勵人間相愛，觀照小兒女的愛情，這番解析讓我們豁然開朗。

另外，有回他看到董老師書法字體揮灑自在，奚淞老師覺得自己先前舊作相較之下顯得有些呆板，線條過於拘謹，今日修為境界不同，便全部重繪。

舉個例子，《玉簪記》的場景是在道觀，我一開始的想法比較具象，想做一個廟宇的屋頂來表現，有時將屋頂置於東，有時置於西，代表東廂房與西廂房。後來討論的結果，決定以奚老師的觀音畫像、董老師抄寫《法華經》的經文來取代。有了兩位大師的加持，我們的舞臺已是精彩萬分了。

以「減法」原則設計燈光

楊——舞臺上有董老師的書法字體、奚老師的白描佛像、王童導演設計的簡美服飾來烘托演員的演出，的確美不勝收，如何運用燈光營造不同主題與層次呢？

黃——舞臺上的元素已相當豐富，燈光設計要採用「減法」原則，也就是不使用色彩濃

厚的光，改而追求一種高淨度的透明感，也因如此而能將淡雅的服裝色彩有效的還原和襯托，營造出崑曲的雅致。

楊——燈光淡雅的難度是否比較高？因為要做到一種若有似無，但又為整體設計增加一種優雅的光澤，感覺好像化裸妝，得要輕透到不著痕跡。

黃——是比較難的，現代音樂會或舞臺劇燈光變化比較豐富；一般傳統戲劇比較使用大白光來呈現；而崑曲的燈光在色彩上則偏重清透，變化上呈現輕柔，若太強調燈光，反而會使許多舞臺元素無法浸淫、融合。

楊——同樣是崑曲，《牡丹亭》與《玉簪記》的燈光設計重點有何不同？

黃——《牡丹亭》有人、鬼、花神等，是大場面戲，有較多的氛圍可塑造；《玉簪記》是小品，視覺印象幾乎在道觀，要呈現更雅致。我們會打一些樹影、花影在地板上，增加一種很低調的流動感，若是一人或兩人對戲，就要使表演區明亮，在演員外圍的地板上打上顏色較深的影子，把層次區隔開來。

色膽包天《玉簪記》——琴曲畫畫崑曲新美學

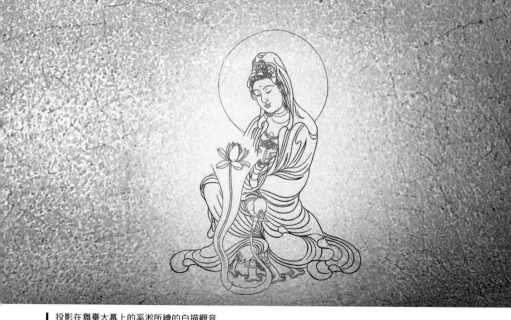

投影在舞臺大幕上的奚淞所繪的白描觀音

楊──《玉簪記》中最具挑戰的燈光設計是哪一折戲？

黃──是戲劇張力最強的〈秋江〉。一般傳統的戲劇表演會使用很具象的手法如划船，呈現人在江上的感覺，但我們希望以很輕淡的水紋光線做象徵，在執行上有其困難度。這場戲道姑妙常乘舟追書生潘必正，水紋燈光要小心地打在地板上，但因男女主角是繞著舞臺跑，動作比較大，要很小心地避免打在演員的衣服上。我們以電腦燈來操作，感覺還不錯，但覺得還可做得更成功，正在繼續努力嘗試。

楊──有了第二次的崑曲製作經驗，相信一定能呈現更成熟的視覺效果，您個人認為還有什麼地方需要再加強、突破？

孟──蘇州首演後，岳美緹與華文漪老師的一席話讓我印象深刻。他們都很羨慕新版《玉簪記》美絕的服裝，現代的舞臺設

計，但也擔心若太追求美學上的一致，恐又失去了傳統戲曲所謂的「行當」。傳統戲曲的角色鮮明，演員一出場即可知道他的身分，但新版《玉簪記》講究統一美學，使得人物失去涇渭分明的區別。我想除了演員們要更努力，把角色刻畫更鮮明之外，我們在現代化的過程也要小心謹慎！

（楊文瑩採訪）

色膽包天《玉簪記》──琴曲畫畫崑曲新美學

The
Story
of
Jade
Hairpin

新版玉簪記

抽象之美

玲瓏雅致 情眞意切——打造充滿佛韻和人文意境的崑曲新經典

「粉牆花影自重重，簾卷殘荷水殿風，抱琴彈向月明中，香嫋金猊動，人在蓬萊第幾宮。」

高雅的曲詞，充滿韻律的詞格，讓明代中葉以後杭州人高濂創作的崑曲《玉簪記》成為一部經典傳奇，成為崑曲極盛時代膾炙人口的名劇。

翁國生／總導演

京崑表演藝術家，新銳戲劇導演。曾獲中國戲劇「梅花獎」、聯合國教科文組織「促進崑曲藝術獎」等。

許培鴻 攝影

鋪開崑曲新美學

三年前，在美國三藩市和洛杉磯巡演青春版《牡丹亭》時，作為《牡丹亭》導演之一的我多次和《牡丹亭》的總製作人、著名美籍華人作家白先勇先生興奮地徹夜長談，談論的話題焦點是「如何延續打造第二部青春版的崑曲經典」。三年後的今天，白先生再度組合中國大陸、臺灣、香港兩岸三地頂尖的創作群體，全面鋪開了精心打造繼青春版《牡丹亭》後第二部新版崑曲《玉簪記》的創作流程，眞可謂是三年磨一戲！

此次的主創陣容構築依舊延續了白先生的主體創作宗旨：聯合海峽兩岸三地三院「強強聯手、優勢互補！」由臺灣大學中文系兼任教授張淑香擔任劇本整編，崑曲表演

藝術家岳美緹、華文漪擔任藝術指導，我被白先勇先生特邀擔綱全劇的總導演。這是繼青春版《牡丹亭》之後，我又一次與王童、王孟超、張淑香等海峽兩岸三地的文化界精英們一起，共同聯手創作白先勇先生監製的崑曲經典作品，這也是我與白先勇先生的第二次舞臺藝術合作，這更是我三十多年濃郁的崑曲情結的又一次熱情回歸！自二〇〇四年推出青春版《牡丹亭》之後，《牡丹亭》一劇五年多來在兩岸四地，美國、歐洲共演出一百六十多場，受到國內外學術界、文化界的普遍肯定，其中主要原因是在製作這部崑曲中，主創群體將傳統與現代成功的磨合形成了崑曲美學的一種新思路和新方向。

我此次受白先勇先生特邀擔任新版《玉簪記》的總導演，希望把這種崑曲美學的新思路和新方向能在《玉簪記》的創排過程中得到進一步的延伸和擴展。我的導演宗旨是：讓新版《玉簪記》的舞臺呈現朝極簡、寫意的崑曲審美意境更邁進一步。我所處理的空靈、流暢的戲劇結構呈現、載歌載舞的意境場面編排、獨具佛教韻味的舞臺形式設置，以及婉轉的情景音樂鋪墊，要使這部新版的《玉簪記》呈現出與青春版《牡丹亭》截然不同的另一種舞臺意韻和風格。當然，這種舞臺意韻和風格是緊緊圍繞著崑曲的本體和特徵來營造和鋪設的，是圍繞著岳美緹、華文漪兩位老師傳承的經典表演程式來謹慎地進行構築和融合。

中國崑曲獨特的演劇觀念以及獨特的舞臺表現手段，不僅通達了藝術的假定性本質，而且更難能可貴的發展了崑曲的傳統表演程式。它是一種完整、統一、和諧、優美、成熟而系統的假定性戲曲演劇藝術，它在漫長的成型過程中兼收並蓄、融會貫通地將諸多藝術樣式的營養與特長共融，最終演化成為一種以歌舞演故事的程式化、極端細膩化的崑曲表演形式。我此番執導《玉簪記》，希望在全劇的整體流程結構中強化和突出這種崑曲式的藝術寫意性和假定性，從而使得整部戲在其他綜合藝術元素的襯映下更顯現出它的獨特審美意韻和簡約空靈的舞臺風格。當然，作為導演，作品的看點是支撐我創作信心的重要關鍵。《玉簪記》這個愛情故事發生在一個相對幽閉的空間——女貞觀。按部就班的生活、清規戒律的約束，這樣前提下，男女主人公能夠衝破束縛、追求真愛，這樣鮮活的人性讓我在開排起初就相信此劇一定能夠打動所有現場的觀眾。

強效開場，蓄滿能量

此番由我執導的新版《玉簪記》，由臺灣大學中文系兼任教授張淑香女士根據傳統劇本整理改編，全劇共分〈投庵〉〈情挑〉〈問病〉〈偷詩〉〈催試〉〈秋江〉六個篇章，

細膩而生動的描述了書生潘必正與道姑陳妙常之間偶然與巧合的愛情故事。此故事通過

「聖與俗」、「色與空」、「精神與情欲」的主題拷問，寫出了男女主人公在封建道德和宗

教清規雙重桎梏下敢於衝決樊籠、追求真愛，「以琴傳情、以詩傳情」的人文情懷，反

映出明中葉後個性解放的人文思潮。

《玉簪記》劇作者運用喜劇手法推進劇情，描摹人物心理細膩入微，曲詞優美，具

有很高的詩學價值。《玉簪記》以道姑陳妙常與書生潘必正之間的愛情故事為主線，著

重描寫了陳妙常為追求「份中恩愛，月下姻緣」而敢於衝破傳統封建禮教和宗教清規戒

律的叛逆思想和行為過程，陳妙常青春的覺醒成就了作品思想主題的藝術昇華。我在進

行新版《玉簪記》導演整體構思時，在〈琴挑〉、〈問病〉、〈偷詩〉這三折傳統經典折子

的基礎上，又重新構想了〈投庵〉、〈催試〉和〈秋江〉三折戲的整體結構，其中，〈投

庵〉代替了以往崑曲演出中僅起單純敘事作用的〈下第〉，以陳妙常的宗教皈依儀式開

場，緊接著便是男主角因落第而投奔姑母。於是聖俗一見鍾情，遂形成了極富反諷意味

的所謂「才入佛門，愛情就來叩門」的戲劇性萌芽，從而為劇情的進一步發展作了很好

的開場鋪墊；我設置《玉簪記》從開場伊始就直接切入了全劇那看似隱晦、實則清晰的

聖俗色空辯證的主旨，這樣的演劇結構避免了繁冗拖遝之感，戲劇節奏明快，人物的動

作脈絡清晰明瞭。我在開場〈投庵〉的情節結構處理上還特意設置了男女主人公在末尾「生平第一眼」回眸相顧無語的戲劇細節。我這樣的舞臺處理，就是要讓觀眾看到劇中靜如止水的表面下隱含的是兩顆已暗生情愫的心，這樣的戲劇點面處理為兩人以後的情感發展鋪墊了基礎，這種強效的開場，不但醒目煽動，更蓄滿能量，它預示了後續的愛情發展與聖俗色空辯證的暗潮洶湧。陳妙常——這位年方二八的妙齡少女，金陵「女貞觀」本不是她樂意的安身之地，「也只是無措沒奈何」，而正是由於入道的心不甘、情不願，才使後面的佛門情事有了萌生和發展的內在可能性。

新版《玉簪記》中，別具一格地增設了十二名年輕的小姑姑作為整臺戲的群像藝術符號和場面氣氛襯景，是我新的一種舞臺處理樣式。我讓這些小姑姑的群體唱做念舞貫穿整個《玉簪記》全劇，這些小道姑時而載歌載舞演化成主角陳妙常的情緒意境，時而變幻隊形形成劇中戲劇場景所需的獨特情景氛圍，時而組成高低起伏的畫面和造型變成了戲中的規定情景和特定環境中的標誌性道具，時而又連唱帶說成為了劇中戲劇衝突發展的焦點人物，她們的喜怒哀樂、悲歡離合都與男女主角的情感發展緊緊相連，巧妙地形成了新版《玉簪記》中一個獨特新穎的舞臺樣式和別致可愛的人物群體，為此次重新打造這部崑曲經典設置了一組很好的舞臺展現亮點。

濤濤江水，情意綿延

〈秋江〉是《玉簪記》一劇中人物情感噴發、提升的高潮段落，劇中人物的內心激情在這段戲中必須通過外化的動作場面、身段技巧和大起大闔的舞蹈流程來鮮明地表現。

在秋意蕭瑟的大江之中，濤濤江水蒼茫東去，長空之際白鷗點點，充滿著一種淒涼、孤寂的場景意境。舞臺上，在流暢、劇烈的音樂鑼鼓聲中，兩葉扁舟乘風破浪，你追我趕，陳妙常和潘必正迎風呼喚、情意綿延，最後在洶湧的江水間緊緊相擁，情繫水間，在男女主角的深情演唱中，場上的五個人物不斷的根據唱詞的內容和旋律的意境，有機的調度隊形，轉換造型，移動船位，變化身段，他們一會兒撒滿整個舞臺，一會兒縮成尖角的船形，一會兒平行排開左右划槳，一會兒又兩旁對忖前行後退，他們在劇旨結構鋪設的一種非常急迫的戲劇意境和人物情緒中，用各自複雜的肢體語彙形象化的營造出了一個水波蕩漾、浪濤起伏的水上世界，同時也營造出了一個緊緊相連、渾然一體的情感天地，這是一個深情流溢的心靈展現天地、這是一個令人唏噓落淚的真愛傾訴天地。

這折重新構思的動作場面戲，以其激烈直觀的人物表演和舞蹈動態場面，給現場觀眾帶來一種非常直接的視聽覺衝擊力，場上五位演員一系列歌舞化的動作和唱念，將崑曲的

多重身段組合、各種複雜的步法、快捷飄逸的圓場翻身、以槳代船的寫意性、假定性畫面構造巧妙地交糅在一起。我相信〈秋江〉中所努力呈現的舞臺視覺效果會給觀眾傳遞出一種新的崑曲審美亮點。

對於崑曲在新時代的傳承問題，香港學者鄭培凱先生曾經說過：「所謂傳承，經常有人說要搶救、保護，盡量原汁原味，其實原汁原味的意思從來就是在做藝術發揮，藝術家在舞臺上演出，最優秀的時候一定是跟他所學的不完全一樣的時候。我覺得有些人經常把傳承和保護放在一邊，而把發展與創新放另一邊，如果不能把這些因素都有機地結合起來，不可能成功。」白先生和我們《玉簪記》創作團隊，就是要把這種傳承、保護與發展、創新有機的融合起來，把傳統作爲根基，把創新做爲發展，創排出一臺別具一格、耳目一新的新版《玉簪記》。

淡雅極簡，古韻今風

此次創排新版《玉簪記》，我們在舞臺背景、燈光和人物的服裝、化妝等方面做了大膽的探索，希望能呈現出一種具有現代審美韻律的淡雅、簡潔、唯美、雋永的極致，

富有創意地將崑曲「雅部」的特色理念融入進充滿古韻今風的舞美設計之中。書法、繪畫與崑曲行雲流水的配合依然是此次舞臺設計的最大亮點。一幅字、一張畫，就是整個舞臺空間的主要表達方式，配合灰色簡約的地板、側幕，淡雅、清透的感覺暗示了《玉簪記》故事背景的宗教意味。這一次書法、繪畫藝術的展現依然在新版《玉簪記》的舞美設計中占有重要的地位。臺灣著名書法家董陽孜的書法及臺灣著名畫家奚淞的繪畫藝術，在舞臺上營造出一種線描水墨的獨特意境，通過大型投影屏的漸變投射，使得舞臺背景呈現出更唯美、秀雅的人文情懷和佛教意韻。例如：〈投庵〉中的「經文」、「佛像」，〈琴挑〉中的「荷」，〈問病〉中「色即是空，空即是色」的巨幅長幔，〈偷詩〉中的「靜」，〈秋江〉中的「秋江」，以及形態各異、變幻莫測的白描觀音像、佛手蓮花等書畫藝術的舞臺有機運用，在給觀眾帶來非凡視覺享受的同時，更為每一場次所特定的戲劇主題起到了或誇張反襯、或暗示隱喻的卓越效果。在〈偷詩〉一折中，我讓作為舞臺背景的白色大幕上的白描「佛手執蓮」在不同的階段呈現出多變的形態：當妙常獨居臥房時，佛手撚著蓮花骨朵；當必正偷詩看後洞察到了妙常的芳心之後，佛手中托著的蓮花則半開半合；而當陳、潘二人互明心意時，佛手中的蓮花則呈現完全綻放的姿態。「佛手執蓮」的不同造型變化恰與劇中主人公內心變化的複雜心理活動相互映襯，十分切題和自然。

色膽包天《玉簪記》──琴曲畫畫崑曲新美學

燈光是舞臺的五彩靈魂，在《玉簪記》中也是一樣。在與臺灣燈光師黃祖延的親密合作中，五彩的燈光流程不斷地被我倆的藝術感知碰撞出綻放的絢麗火花。《玉簪記》所獨有的舞臺主體氣氛燈光、情景燈光和意境燈光，從〈投庵〉到〈琴挑〉的由淡棕紅轉向橙黃、粉紅；〈催試〉的自淡紅變純白繼而轉爲淡藍；〈秋江〉的由純白變爲灰藍再變成淡紅，最後戛然而收。舞臺上的呈像燈、帕燈、回光燈所鋪排投射出的唯美樹影光、人物定點光、環境意境光……我們所精心構想的特效燈光的依次漸變應和著劇情節與場所的更換，也暗示著各類人物的心理變化，燈光色彩的淡雅反襯出劇中人情感的濃郁，這也爲男女主角繾綣纏綿的情感故事賦予了柔和起伏的舞臺環境和清雅唯美的內在神韻。

我還依稀記得，在春意盎然的杭州西子湖畔，從臺灣匆匆趕來的《玉簪記》美術總監王童先生，拿出手中一大捆色彩清雅的服裝設計圖紙，帶給了我一陣視覺上的極大驚喜；在新版《玉簪記》中，王童先生的服裝設計風格清麗、秀氣，愈加趨向於淡雅精緻的視覺效果，令人看了美不勝收。《玉簪記》的服飾設計打破了崑曲程式化的服飾風格，從色彩與造型上重新定位了崑曲演員的服飾審美觀，回歸到了崑曲本身的淡雅之美、空靈之美、寫意之美。一直以來，崑曲作爲「百戲之師」，作爲眞正的「大雅」，其

細膩、流麗、婉轉、典雅、一唱三歎的水磨腔特點，其吳音軟語的獨特美學個性，決定了其服飾也必須是典雅的，應該與京劇等「花部」地方戲的服飾區別開來，體現其「雅」的特色，追求詩化、精緻、典雅、空靈和寫意的美學意境。因而，我在新版《玉簪記》的創排中和王童先生達成共識，堅持自青春版《牡丹亭》以來我們所確立的演員服飾定位，以淺色、淡色為美學標準，以淡綠、淡白、淺黃為服色基調，從而達到全劇所要求的淡雅、空靈、寫意的整體舞美境界。

崑曲與古琴親密「牽手」

戲曲的音樂是戲曲發展的主旨靈魂。此次《玉簪記》的音樂設計我特意邀請了我的崑曲科班師姐——上海崑劇團一級作曲周雪華加盟。我們曾經一起創作過崑劇、音樂歌舞劇、人偶童話劇等，過去的藝術創作中非常默契，此次也是心有靈犀。我們努力讓《玉簪記》的崑曲樂隊所演奏的劇中音樂達到我們所預想的中西合璧的藝術效果，讓嶄新的音樂結構、音樂主題和音樂配器貫穿於經典的傳統唱段之中，確立了全劇獨特的音樂設計理念。全劇由傳統的唱腔音樂、動作音樂、氣氛音樂和情緒音樂融注而成，樂隊的演奏富有力度，張弛有序，斂放俱佳，為烘托主題、襯托人物、展現劇情、渲染氛圍

營造了非常好的基礎和意境。特別是〈秋江〉一齣，樂隊緊拍戲劇節奏的演奏效果極好地烘托出了大江之上波濤湧動的動感場景，並十分得體的隱現了劇中人物起伏難平的內心世界，可謂恰如其分。在創排構思期間，我們巧妙地提煉出傳統《玉簪記·琴挑》一折中，男女主人公互相獻曲彈奏的那首耳熟能詳的古琴曲：「雉朝雊兮清霜，慘孤飛兮無雙，念寡陰兮少陽，怨鰥居兮彷徨，彷徨……」讓它作為全劇的主題曲始終貫穿全劇。在男女主人公初次相逢、相互思念、歡娛偷歡、痛苦離別、激情重逢等等關鍵的戲劇場景，這首主題曲或獨奏、或聯唱、或伴奏、或交響無字哼鳴，極大的渲染和烘托了劇作主題、人物情緒和戲劇氛圍。我們還在白先生的幫助下，讓崑曲與古琴兩大世界級的非物質文化遺產在《玉簪記》裡親密的「牽手」；在蘇州、香港的首演中，古琴家李祥霆攜千年唐琴「九霄環佩」演出，在〈琴挑〉、〈偷詩〉、〈秋江〉等部分完成了獨特的情景音樂琴音演繹。尤其是〈琴挑〉中那動人心弦的渾厚、低沉的「絕世唐音」之對吟，給現場觀眾帶來極大的聽覺震撼和愉悅。

崑曲是一種特講究載歌載舞的古老劇種，表演細膩，舞姿典雅，演唱流暢，身段飄逸，歌舞性是崑曲敘述和展現劇情發展和人物內心情感的最重要的表現手段。此次排練新版《玉簪記》，我特意邀請了來自山東的優秀青年舞蹈設計宋惠玲女士，她在我的總體構思下精心編排出一組組充滿淡淡佛韻、縷縷禪意的道姑群體場面和氣氛舞蹈。在開

場〈投庵〉的「道姑聽經」、「妙常皈依」，中場〈催試〉的「無心念經」以及最後送潘必

正赴試的「秋江送別」，我們巧妙運用了道觀的雲帚、道姑身著的道袍之單臂長水袖等

服飾道具，編排和構思出劇中道姑們獨特的佛教儀式動作、手勢和道觀舞蹈場面。這些

充滿佛教意韻的舞蹈場面，或一字排開、或三角橫鋪、或長蛇穿梭、或左右插花，可謂

隊形多變、調度優美，其腳步、舞姿、身段、指法，配合著樂隊的佛教音樂和鐘聲、磬

聲、鼓聲及經聲，無不一一透視出我們所刻意追求的此戲之典雅意境和淡然幽靜的崑曲

韻律，很好的烘托和外化了劇作中的主旨和人物情緒。

《玉簪記》一劇已經圓滿完成了蘇州和香港的首演，即將赴臺灣巡演。打造精品，

重塑經典，《玉簪記》期望延續青春版《牡丹亭》的成功足跡，《玉簪記》期望獲得青春

版《牡丹亭》的更大超越。我和來自海峽兩岸的主創人員們也都希望通過新版《玉簪記》

的重新編排和打造，把崑曲的舞臺美學韻律推向更高一層抒情詩化的審美境界。新版

《玉簪記》以玉簪為媒，將劇中主人公的「詩思」、「琴情」中所表達的歲月輪迴與眞情

眞愛向人們娓娓道來，它其中所蘊涵著的人性的永恆主題──「生命」與「愛情」，定會

隨著《玉簪記》廣泛的全球巡演帶給觀者更多的人生思考和感悟……

二〇〇九年三月十九日擱筆於杭州西湖《多藝齋》

精彩的傳承

白先勇一直說，我們要有傳承，崑曲這麼美好的藝術，我們得傳承下去。

二○○八年十一月八日，新版《玉簪記》在蘇州首演，

這一次的演出，又是一次精彩「傳承」的再現，是白先勇與共同愛好習曲者努力的結晶。

辛意雲／文化工作者

師承國學大師錢穆先生，致力於推動傳統國學的復興。以精深又淺出的義理、嶄新又合乎傳統地詮釋經書、史書、四書之大義，以及莊老思想、美學思想等，使傳統經典展現了驚人的現代生命。

許培鴻 攝影

「情」「愛」是中國文化的中心

傳統的中國美學、哲學的核心在「人」。「人」的生命，重要在每一個人自身的生命覺醒。

當「人」在生命覺醒後，其展現出來的生命情意，才能使人世間，種種愛情呈現了驚人的光輝。

是以孔子說「人者仁也」，「仁者愛人」。

孔子以「仁」來界定「人」，而什麼是「仁」？「仁」就《論語》裡的重要說法，就是能「忠」，能「恕」者。而什麼是「忠」？「忠」就是「盡己」，將自己淋漓盡致的活

出來。也就在這活出來的過程中，認識到自己，看到了自己的「真我」、「真情」。

而什麼是「恕」呢？恕就是推己及人，在對自己「真我」的了解後，根據「自我」的認識，從自身生命出發，嘗試去了解別人，體貼別人，如此才有「真愛」的可能。

此外，《論語》裡也說「己所不欲，勿施於人」。這是說當人意識到自己，作為一個人，會有各種情感、心理的反應，會有不耐煩、不喜歡、不舒服的種種狀況，那麼就不要去讓別人不舒服、不喜歡、不耐煩。如此進一步的說，就是提供別人自我選擇的機會。質言之，「愛」，就是從尊重別人，提供別人選擇的機會開始。而這種「愛」，就是「仁」。

因此凡是「仁」的愛，其中一定有「生命的覺察性」，一定有雙向的溝通、雙向的交流、體貼、尊重，如此才有「真愛」的完成。誠如西方近代人本心理學家弗洛姆所說的，這樣的「愛」，就是「愛的藝術」的達成。

人類是渴望享有「愛」的生物。全世界最早如此去界定「人」的，大約就是孔子了！孔子更從人是擁有「情愛」的生物出發，提出「詩三百篇，一言以蔽之，思無邪！」這是說「整部詩經三百篇，如果用一句話來概括的話，就是『思無邪！』一句話了。」

什麼是「思無邪」？近代新文化運動以來，總以這做為孔子主張絕對道德性的證據。

因「無邪」，就是「純潔」，「沒有邪惡」的意思。

其實，古人「無邪」，是「無斜」的意思，「邪」的本義是「斜」的意思。而「無斜」就是直。思無邪就是「思直」。「思直」用今天的話來說，就是直接從心思中出來。換句話說，就是人心思的直接的反映。《詩經》三百篇，用一句話來講，就是人類心思的直接呈現與反映；是人心理、情感的總記錄；是人情愛尋求的總記錄。

今天我們打開《詩經》，不論各地的國風，還是談政治、社會的大雅、小雅，甚至是屬於宗教歌曲的頌歌，無一不是人類情感的陳述。

是以孔子以「詩」教人說「讀詩可以引動興發人的情感」，可以「觀察了解人性、人情、人心」。可以「認識社會群體共同的心理動向」。甚至可以「抒發人內心的幽怨和遺憾」。因此人要不學「詩」，無法展開人與人之間真正的溝通和交往。

孔子更進一步的說，樂啊，樂啊！難道只是敲敲打打作些樂器的演奏嗎？禮啊，禮啊！難道只是一祭拜的儀式，或獻上一些祭品嗎？

人要是喪失了這份生命的覺察與深情，這些禮樂文明又能代表什麼呢？

中國此後始終以「情」以「愛」作為文化的中心。而達到「真情」、「真愛」的憑藉

就是人生命的覺醒，自我的覺醒。

強調「覺察人心」的宋代理學

戰國屈原的《九歌》，在中國文學史上的地位，除了文辭優美，其中涵藏了那些令人驚詫、嘆服的熱情。到今天我們讀來仍覺得盪氣迴腸。而其中動人的元素也包含那些燦朗的心靈自覺，讓讀者深深感受到屈原對人生、對國家那份純真動人的情愛，和自身生命位置的確定。

不只《詩經》、《楚辭》如此。戰國時的諸子百家也都紛紛從各角度探索人的這份心靈的真情與覺醒。到了漢朝，仍沿著這份心靈的大脈流前進。

太史公司馬遷的《史記》總結上下三千年的歷史，三國時曹氏父子更進一步呼籲個人個性的解放。魏晉南北朝個體意識的再覺醒，不僅建立了新時代的哲學，也開展出新藝術與新美學，並遙遙的接應進印度來的佛學。

佛學強調對宇宙、人生無常的認識，要求人們學習對「空性」的理解。這些新思想、新理論再次提醒人們生命自覺與自我的自覺。並重新省視人生的情愛，如何才不致於成人生「真情」「真愛」的障礙。

宋代，這個常被當代人詬病的時代，不只是朝廷積弱，士人們還建立了「理學」。

當代許多人都認為中國社會禮教吃人，就是因為「理學」的刻板理論所造成的。

其實我們深入「理學」中去看，會發現「理學」是傳統中國更進一步的確立人在這流動宇宙中的重要位置。

我們可以隨便挑幾句來說，像理學的開山祖之一的邵雍說：「人之所以能靈於萬物，謂目能收萬物之色；耳能收萬物之聲；鼻能收萬物之氣；口能收萬物之味。……人也者，物之至也。」

另一位理學開山的代表周敦頤也說：「乾道成男，坤道成女，二氣交感，化生萬物，萬物生生，而變化無窮……唯人也，得其秀而最靈。」

此外，張載，程顥、程頤兄弟，更擴大說「人」只要張大「人之心」，便能體會、清楚的了解這個世界。同時「人的心」，這能認知、覺察的「心」，這能自我認識的「心」，便是「天」。人要能好好使用，把人這份能認知、覺察的「心」打開，便能真正了解什麼是真正的「人性」了。人能真正了解屬於人的特殊天性，就能了解人的「真性情」，人的「真愛」，而且當下就能覺察認識到，這是不須外求的。

因而到了南宋時朱熹就說：「心者，人之神明」，「性情之主」，「性」只是「人心」共同追求的依據，也就是說，這人人共有的「情感」就是人人共同的心理反應。

陸九淵更是以「心」為宇宙的中心。他再用孟子哲學中對「心」的解釋，強調「心」的情性與理性的作用，說明人在「心」的覺醒下，當惻隱時，自然惻隱；當羞惡時，自然羞惡；當寬裕溫柔時，自然寬裕溫柔；當發強剛毅時，自然發強剛毅。這其中毫無遮掩，因這是直出心意的。是人的天性。

戲曲反映「真情實意」

我們看宋元戲曲，不論是南戲或北雜劇中，不都是反映人的性情之作嗎？這不只是宋元工商業發達，大都邑建立，老百姓喜歡看戲的結果而已。而是人們在歷史的洪流中，在傳統文化的發展下，經過佛學的深沉反省，人們更肯定了人的「性情」，人的「真實情感」，是人在這剎那、剎那流動的宇宙中最「真實不虛」的了。

是以在現存的南戲劇本中，反映婚姻問題，男女愛情的劇所占的比例最大，因愛情、婚姻是在情感表現上最直接而巨大的。據說在南宋時，當杭州演出《王煥》這齣戲時，曾使得當地某地方官的姨太太，毅然從家庭中出走，去尋自己的新天地。我們還可以看到的《張協狀元》這齣戲，也是女性大膽熱烈表達對「真愛」「真情」的追求。

色膽包天《玉簪記》——琴曲畫畫崑曲新美學

明代初期，雖然明太祖朱元璋下令，一切戲曲的演出都得合乎他規範下的道德倫理，但從明代初期最主要的長篇歷史小說《三國演義》的開篇辭，「滾滾長江東逝水，浪花淘盡英雄；是非成敗轉頭空，青山依舊在，幾度夕陽紅。白髮漁樵江渚上，慣看秋月春花。一壺濁酒喜相逢，古今多少事，皆付笑談中。」就可以得到這「情」的訊息。

「人」，生命中最真實的就是這份人所特有的「真情實意」了。哪怕是最偶然的萍水相逢，只要是「真情實意」，即使是一剎那，那也就是宇宙中的「真實」了。這真實就是「永恆」。這「永恆」就是超越了「生死」，超越了「時空」。

是以明嘉靖以後，除了經濟形態發生極大的變化，社會各行、各業，都有了更大的發展，城市經濟空前繁榮。甚至於在中國東南方的城市裡，還產生了專業手工工作坊，與手工工場，並可大量生產商品，貿易非常發達。今天許多研究明代社會史的學者，都說這是一個資本主義發展的時期，因此這也是個有利於戲劇發展的時期。

但就思想的發展而言，明代在思想上，比之宋代其實又更進了一步。宋代還在這流動的宇宙中尋找建立「人」的「位置」和「主體性」。明代已經確立這「主體性」就在每個人的心中了。這是中國精彩的發展與傳承。

王陽明說：「人者，天地萬物之心也。心者，天地萬物之主也。言心，則天地萬物皆舉矣！」又說：「人的良知，就是草木瓦石的良知，若草木瓦石無人的良知，亦不可

為草木瓦石矣！豈惟草木瓦石為然。甚至天地無人的良知，亦不為天地矣！」

為什麼他會這麼說呢？原因是「天地萬物與人原是一體，其發竅之最精處，是人心的一點靈明」。而「我的靈明，便是天地鬼神的主宰」。「天沒有我的靈明，誰去仰他高？地沒有我的靈明，誰去俯他深？鬼神沒有我的靈明，誰去辨他吉凶災祥？」所以說「天地鬼神萬物，離卻我的靈明，便沒有天地鬼神萬物了。」

而後他的學生後輩，就更直接的說這「心」這「靈明」就是「童心」，就是「赤子之心」，就是「欲」，是「生生化化的天機」，是「情」，有了這些才成為真正的「人」。

明代崑曲大師，甚至有人尊為崑曲泰斗的湯顯祖繼承這觀念而說：人「世總關情」，而「情不知所起，一往而深；生者可以死，死可以生。生而不可與死，死而不可復生者，皆非情之至也。」因而他也寫了他著名的「崑曲四夢」。而其中最膾炙人口的就是《牡丹亭》了。

從《牡丹亭》到《玉簪記》

當代文學大師白先勇先生領導大家製作了青春版《牡丹亭》，從公演以來，到現在已是一百六十多場。不論國內外，所到之處，無不場場爆滿，激起極大的迴響和依戀。

此亦可見社會上，歷經這麼多年，此「情」的傳統並沒有消失。

明中晚期以後從思想到社會，是一個以「心」，以「情」為尊的時代，當時的思想界

大師以及社會人們都認為思想「心」就是「情」，而「人之情」與生俱來，否定「人之情」，

就等於否定「生命」。戲曲是人「表達情感的方式」；「愛情」則是人情最熾熱展現的

焦點；「愛情」、「婚姻」的自主是人「自由」的表徵，這也合乎古來《中庸》、《易傳》

所言：「君子之道，造端乎夫婦」，同時更是孔子所言「詩三百，一言以蔽之，思無邪」

的大義所在。中國傳統在這一點上，似乎一直傳承不輟。

明代嘉靖年間「生而審音」的魏良輔，更聯合了善吹簫的張梅芬，熟嫻笙管演奏的

謝林泉，還有他善唱的女婿通過南戲著名的曲子如「拜月亭記」裡的「二郎神」一曲進

行改革。他把節奏放慢，使聲音變化更加細膩曲折，並使演唱歌聲抑揚頓挫，符合歌辭

中的聲調，發展出聲樂傳統中語言與歌唱並重的美學思想。

魏良輔建立了委婉細膩、流利悠遠的「水磨調」，他不止提高了崑腔的音樂性和歌

唱的藝術性，他的「水磨調」更將那時代表社會共同的熱情全面唱出，甚至還將這份熱

情帶向了「無限」。當時略晚的另一位大文豪、大戲曲家馮夢龍就說：「天地若無情，

不生一切物；一切物無情，不能環相生。生生而不滅，由情不滅故。四大皆空設，惟情

不虛設。」

佛家從東漢後期，經魏晉南北朝、以至隋唐的「空性」，到這時候，也都回歸「情」字上。

是以明美學家張琦進一步說：「人，情種也。人而無情，不至於人矣！何望其至人乎？」

這個觀念，即使經過「明」的覆亡，進入清朝，也沒有消散。清代大文豪袁枚還繼續說：「萬物俱生於情，何況人乎？人之情，有癡情，柔情，深情，屈情，私情，閑情，留情等。」

《玉簪記》的作者高濂，就生活在那個以「情」為「人之本」、「生命之本」的時代。

那時代「情」是人們最高的審美核心。人們透過「情」面對這世界，以至於發展出一個以「情性」為美的世界，因此一切藝術、文學、詞曲、戲劇、生活都以「情」為「母體」。「情」就是明人的「美學」。明人在「心學」的影響下，在生命的覺醒中，體認到自我的「生命價值」與「個性」，就在「自我情性」的解放。並通過藝術的手法，將這份審美情感全面釋放，並傳播給社會大眾，以促成社會大眾的覺醒。

所以魏良輔的「水磨調」，到梁魚辰的《浣紗記》，戲曲也就是人心的表現，因此崑曲也就在整個社會中火火紅紅的開展起來，湯顯祖的《牡丹亭》是個高峰。借著少女情懷呈現人的生命力量與嚮往。

不過在湯顯祖之前，其實還有一位借著少女，甚至還是一位出家女尼、女道士，在

生命覺醒後，從愛情清楚的抉擇中，全力追求自己所要的愛情，爲自己創造了幸福。這

就是高濂所寫的《玉簪記》。

記得先勇領導大夥完成青春版《牡丹亭》，並且演出成功後，許多人就一直追問下

一齣再整理的戲曲，會是哪一齣戲呢？有人說《西廂記》，有人說《桃花扇》。先勇總是

笑咪咪的說「這戲眞是好的！」「那戲確是可以做的」。而後又總是低頭頷首，若有所思。

有一天聚會，大夥聚餐完又在那裡談著這件事。當走出餐廳先勇突然高聲的說：「其實

下來要做的該是《玉簪記》，那個陳妙常，小尼姑有意思極了。她最後叫了小船在江上

追著潘必正的大船，眞是驚心動魄！」說著，說著，他伸開雙手，就在街上比劃兩下學

著「秋江送別」中，陳妙常與潘必正在江上隨水起伏的身段。而後說「呀！眞是好看極

了！」「嗯！這個好，有意思極了，你們說是不是？」而後張著大眼，看著大家。

《玉簪記》是高濂在他四十四歲，明隆慶四年（一五七〇年）時完成的。而後很快的

就流傳到當時的崑曲中心地帶，並引起好評。人們稱讚著說：「〈秋江〉送別，調好，

不減元人妙手」，或說：「高濂在《玉簪記》裡，著意塡詞，摘其字句，可以唾玉生香。」

還有人說：「《玉簪》，陳妙常甚佳。」

高濂在《玉簪記》裡對出家的陳妙常那個細膩可愛、清雅熱情的形象，以及既在空門，守著清規，但又愛上小生潘必正的心思情態，描述的維妙維肖，像是搔到人心窩一樣。那真是唱暖了四百年來所有人的心，如同暮春三月帶涼的暖風，又像初夏的暖陽讓人癢酥酥的，或蠶裡間，似乎還響起了一陣蟬鳴。

美好藝術，精彩傳承

去年五六月吧！岳美緹和華文漪兩位崑曲大師來臺演出《玉簪記》。她們數十年前合演的《玉簪記》，已經成為當今的典範。這次的演出又重新顛倒眾生，讓人口頰含著甜津，令人回味無窮。

沒想到先勇竟然請動她們大駕，來指導俞玖林與沈豐英演出新的《玉簪記》，這真是不得了的傳承呀！（崑曲今天似乎又成為了社會人心人情的象徵了）

也就是去年十一月八日《玉簪記》在蘇州首演，又是萬人空巷一票難求。我有幸參與了這場盛會。

舞臺的設計又是讓人耳目一新，較之青春版《牡丹亭》更為「簡約空靈」。書法大

師董陽孜飛揚流動的行草，常垂空而降，帶出了明代以來特有的審美——書卷氣。舞臺背景布幕上，在觀眾略爲靠左地方，有時映出大畫家奚淞白描的觀音頭像，或拿著蓮花半截的妙手，如同托空飛出的佛菩薩。整個舞臺眞是空靈極了。這現代舞臺設計手法，一方面呈現了傳統中國那無限的宇宙性，同時也呈現了佛學中以「空」做宇宙本相的背景，又同時展現了現代舞臺空曠的特質，滿足現代人的空曠的時空感。如此陳妙常與潘必正的愛情，穿梭在這空有、空無中，就更見凸顯與絢爛。

明人的「美」總是在空寂、素樸中見醇情或濃情。高濂有一首詞或許可做說明：「濃煙稠白望中深，雪色雲陰。梅花剩有西泠約，攜尊不負追尋。落日冰澌萬頃，搖風玉瘦千林。　寒空倚閣費孤吟，坐有知音。一鳥不飛天影黑，微茫山樹俱沉。歌出陽春白雪，情憐遠水遙岑。」

就在這清淡的寂冷中，卻訴說著深厚的衷情。

首演的那天，有一張唐代的古琴，由古琴大師李祥霆在戲曲中親自操琴。當那琴聲琮琮咚咚突然從「空高」的舞臺上挑出，輕動在劇場的上空時，會場頓時安靜。全場都被震懾住了。我座位後面幾位大學生輕聲驚呼：「呀！什麼聲音，怎麼這麼好聽」、「這麼勾人心弦呀！」

甚至後來有人說「沒想到古琴這麼好聽，可惜戲中就那麼幾小段，實在無法過癮。

不知道能不能讓那琴音，從開始，就似有似無地出現，貫穿全戲，使琴挑成為情挑。明

人不是解釋琴者情也嗎？」

散場的時候，大家歡歡喜喜的，七嘴八舌的說著，討論著，久久不忍離去。

原本《玉簪記》是三十三齣，後來常演出的多以〈琴挑〉、〈問病〉、〈偷詩〉和〈秋

江〉為主。這次雖加了幾齣，使故事更為完整，但是重頭戲，還是在這幾齣上。而單就

這幾齣，就已經把《玉簪記》這個浪漫愛情喜劇，表現得淋漓盡致，令人愛不釋手了。

而俞玖林和沈豐英二位青年演員的演出，由於他們從小是從蘇州崑劇院學習長大的，他

們還有了相當多蘇派崑劇的婉約與細緻，這與上海崑劇在藝術表現上是以富麗堂皇的表

演不同。

二位演員在岳美緹、華文漪大師的調教下，在輕靈婉約的底下，也表現出了另一種

熾熱的風情，呈現了另一種風格。

而後我聽說，演出青春版《牡丹亭》的蘇州崑劇院小蘭花班的其他青年演員們，他

們也都依他們的戲路行當，拜在其他大師們的門下，學習大師們的絕活。我真是感動極

了。

先勇一直說，我們要有傳承，崑曲這麼美好的藝術，我們得傳承下去。更何況他還

是中國傳統文化中不可缺少的一環。

這一次《玉簪記》的演出，又是一次精彩「傳承」的再現，這是先勇與共同愛好習

曲者努力的結晶。

近代國學大師錢穆先生，在《國史大綱》中說，「華夏民族的一部歷史，即是一部人

類的摶成史」。而我想其能摶成而可大可久，則是因代代皆有「豪傑之士」承先啓後傳

承的結果，文學大師先勇和所有愛好崑曲的朋友們，該就是當代的「豪傑之士」了吧！

謹在此致上最高的謝意與祝福！願大家共享生命美好時光。

寫於鑑經草堂

229

色膽包天《玉簪記》——琴曲畫畫崑曲新美學

The Story of Jade Hairpin

新版玉簪記

創作團隊

總製作人	白先勇
製作人	陳怡蓁
	蔡少華
劇本整編	張淑香
藝術指導	岳美緹
	華文漪
導演	翁國生
美術總監	王童

服裝設計　王　童

曾詠霓

舞臺設計　王孟超

燈光設計　黃祖延

書法家　董陽孜

畫　家　奚　淞

攝　影　許培鴻

古琴演奏　李祥霆

領銜主演　俞玖林

沈豐英

231

色膽包天《玉簪記》——琴曲畫畫崑曲新美學

許培鴻 攝影

2008/10/22 蘇州日報 " 白先勇將崑曲進行到底 "

媒體迴響

The
Story of
Jade
Hairpin

新版玉簪記

235

色膽包天《玉簪記》——琴曲畫畫崑曲新美學

文化趨勢｜015

色膽包天《玉簪記》——琴曲書畫崑曲新美學
The Story of Jade Hairpin

總策畫／白先勇
作　者／陳怡蓁、白先勇、張淑香、李祥霆、岳美緹、華文漪、王悅陽
　　　　董陽孜、潘煊、奚淞、王童、曾詠霓、楊文瑩、王孟超、黃祖延
　　　　翁國生、辛意雲（依本書文章順序排名）
文化趨勢總編輯／陳怡蓁
系列主編／項秋萍
責任編輯／陶蓓震（特約）
美術設計／黃瑋儒（特約）
封面題字／董陽孜
封面圖片／許培鴻、奚淞

出版者／天下遠見出版股份有限公司
創辦人／高希均、王力行
遠見·天下文化·事業群 董事長／高希均
事業群發行人CEO／王力行
出版事業部總編輯／許耀雲
版權暨國際合作開發協理／張茂芸
法律顧問／理律法律事務所 陳長文律師
著作權顧問／魏啓翔律師
社　　址／臺北市104松江路93巷1號2樓
讀者服務專線／(02) 2662-0012
傳　　眞／(02) 2662-0007；(02) 2662-0009
電子信箱／cwpc@cwgv.com.tw
直接郵撥帳號1326703-6號　天下遠見出版股份有限公司

電腦製版／凱立國際印刷股份有限公司
印 刷 廠／盈昌印刷有限公司
裝 訂 廠／台興印刷裝訂股份有限公司
登 記 證／局版臺業字第2517號
總 經 銷／大和書報圖書股份有限公司　電話(02) 8990-2588
著作權所有　侵害必究
出版日期2009年5月8日
第一版第1次印行
定價280元
ISBN: 978-986-216-333-7（平裝）
書號：CT015
※本書如有缺頁、破損、裝訂錯誤，請寄回本公司調換

國家圖書館出版品預行編目
色膽包天《玉簪記》——琴曲書畫崑曲新美學／白先勇等文字·
一第一版·一臺北市：天下遠見·2009〔民 98〕面：公分·（文化趨勢：15）
ISBN: 978-986-216-333-7（平裝）
1. 崑劇
915.12　98007430